编委会

中华礼乐文化传承系列图书

礼乐弦歌四弦琴弹唱教程

鄂曲汉歌篇

主编 方 芸 胡晓燕 黄 冠

清 华 大 学 出 版 社
北京交通大学出版社
·北京·

图书在版编目（CIP）数据

礼乐弦歌四弦琴弹唱教程. 鄂曲汉歌篇 / 方芸，胡晓燕，黄冠主编. —北京：北京交通大学出版社 ：清华大学出版社，2023.5

ISBN 978-7-5121-4974-8

Ⅰ . ① 礼… Ⅱ . ① 方… ② 胡… ③ 黄… Ⅲ . ① 拨弦乐器－奏法－教材 Ⅳ . ① J6

中国国家版本馆 CIP 数据核字（2023）第 099469 号

礼乐弦歌四弦琴弹唱教程·鄂曲汉歌篇
LIYUE XIANGE SIXIANQIN TANCHANG JIAOCHENG·EQU HANGE PIAN

责任编辑：刘　蕊

出版发行：清 华 大 学 出 版 社　　　邮编：100084　　电话：010-62776969
　　　　　北京交通大学出版社　　　　邮编：100044　　电话：010-51686414
印 刷 者：北京时代华都印刷有限公司
经　　销：全国新华书店
开　　本：185 mm×260 mm　　印张：7.25　　字数：149 千字
版 印 次：2023 年 5 月第 1 版　　 2023 年 5 月第 1 次印刷
定　　价：38.00 元

本书如有质量问题，请向北京交通大学出版社质监组反映。对您的意见和批评，我们表示欢迎和感谢。

投诉电话：010-51686043，51686008；传真：010-62225406；E-mail：press@bjtu.edu.cn。

序

党的二十大报告要求我们坚持创造性转化和创新性发展，以社会主义核心价值观为引领，发展社会主义先进文化，弘扬革命文化，传承中华优秀传统文化。全面建设社会主义现代化国家，必须坚持中国特色社会主义文化发展道路，增强文化自信，围绕"举旗帜、聚民心、育新人、兴文化、展形象"建设社会主义文化强国。

礼乐弦歌课程体系之载体四弦琴研制于2016年，曾用名有"中华小四弦""鸣鸠琴"。礼乐弦歌四弦琴以传承发展中华优秀传统文化为主旨，贯彻创造性转化和创新性发展为原则，凝聚中华民族弹拨乐器之"形"与"魂"，成为大中小学生和音乐爱好者喜闻乐见的创新型乐器。

"弦歌不辍""薪火相传"是中国人表达传统文化传承的常用成语。回顾历史，孔子修《诗》《书》，定《礼》《乐》；"弦歌"之珍贵，在于中国人文以载道的精神，使《诗》《书》《礼》《乐》在教学中成为浑然一体的艺术学习形式。

"弦歌"与中华传统文化的主流内容与形式密不可分，堪称中华优秀传统文化的一种典范，具有深远而全面的育人价值。在保留传统精神内核的基础上，被老师们研发成为具备新时代精神的创新性课程，付诸综合性育人的教学实践。

"弦歌"凝练着中国人的文以载道、礼乐教化的优秀传统，体现着中国人"道器合一"理想。伦理道德、文史哲理、艺术品位、技艺风格，在此融为一体，温文儒雅、高风峻节的举止尽在其中。它的艺术魅力也是可以设想的，否则古籍不会留下有关"弦歌"的津津乐道的记载。

《礼乐弦歌四弦琴弹唱教程·鄂曲汉歌篇》分为上、下篇：上篇主要介绍礼乐弦歌四弦琴的演奏知识与乐理知识；下篇将湖北的民歌按照民歌的体裁分为小调、号子、山歌、灯歌、田歌、儿歌六类，按照民歌体裁的特点进行编配。本曲集不仅展现民歌旋律、歌词和演奏技法，还配有歌曲赏析，让弹唱者对湖北民歌有更深的理解。本曲集还延伸介绍了湖北民歌及各民歌体裁的背景知识。其中，有的民歌弹唱已经在大学的音乐教学法课堂上使用，如《六口茶》；也有小学老师原创的具有浓郁武汉风格的民歌《买糕糕》，其已在武汉市小学的礼乐弦歌四弦琴社团里传唱。民歌的弹唱让学生们通过音乐体会湖北劳动人民生活的情与景，熟悉和热爱中国民族音乐创作的成果，探究其音乐风格和文化内涵，增强民族自豪感，坚定文化自信，培养爱国主义情操。

《礼乐弦歌四弦琴弹唱教程·鄂曲汉歌篇》是从大中小学音乐教学的需求出发，在礼乐弦歌四弦琴课堂教学与社团实践中总结编写出来的。我们衷心希望，礼乐弦歌课程体系深入大中小学课堂，起到培根铸魂、启智润心、以美育人的作用，助力年轻一代继承和发扬中华优秀传统文化。

刘沛

2023 年 3 月

目　　录

上篇　认识礼乐弦歌四弦琴

一、礼乐弦歌四弦琴的演奏知识 ……………………………………………………… 3

（一）礼乐弦歌四弦琴各部位名称 ……………………………………………… 3

（二）礼乐弦歌四弦琴常用调定音表 …………………………………………… 5

（三）礼乐弦歌四弦琴演奏符号说明 …………………………………………… 5

二、礼乐弦歌四弦琴的乐理知识 ……………………………………………………… 8

（一）记谱 ………………………………………………………………………… 8

（二）和音标记说明 ……………………………………………………………… 9

下篇　湖北民歌弹唱

一、湖北民歌概述 …………………………………………………………………… 13

（一）湖北民歌的体裁 ………………………………………………………… 13

（二）湖北各地区的民歌 ……………………………………………………… 13

 1. 鄂东北 ……………………………………………………………………… 13

 2. 鄂东南 ……………………………………………………………………… 13

 3. 鄂中南 ……………………………………………………………………… 14

 4. 鄂西南 ……………………………………………………………………… 14

 5. 鄂西北 ……………………………………………………………………… 14

（三）湖北民歌的腔调旋律 …………………………………………………… 14

 1. 语腔的旋律 ………………………………………………………………… 14

 2. 韵调的旋律 ………………………………………………………………… 15

 3. 山歌腔的旋律 ……………………………………………………………… 15

 4. 调子的旋律 ………………………………………………………………… 15

二、湖北民歌各体裁的弹唱 ··· 16

（一）小调 ·· 16

　　1. 十二月花赞 ·· 17

　　2. 八月桂花遍地开 ·· 22

　　3. 送亲人 ·· 27

　　4. 黄安颂 ·· 30

　　5. 喜坏我的妈妈吧 ·· 33

　　6. 六口茶 ·· 37

　　7. 茶山四季歌 ·· 42

　　8. 十送 ·· 45

（二）号子 ·· 48

　　9. 东风吹来铜铃响 ·· 49

　　10. 汉丹路上大竞赛 ······································· 52

　　11. 打花谜 ··· 55

（三）山歌 ·· 58

　　12. 声声唱的幸福歌 ······································· 59

　　13. 正月采茶是新年 ······································· 62

　　14. 天长日久知人心 ······································· 65

（四）灯歌 ·· 68

　　15. 十二月里 ··· 69

　　16. 哥妹好唱祝英台 ······································· 72

　　17. 龙船调 ··· 75

（五）田歌 ·· 80

　　18. 数蛤蟆 ··· 81

　　19. 心欢不知太阳落 ······································· 85

　　20. 敲起锣鼓唱起来 ······································· 88

（六）儿歌 ·· 92

　　21. 买糕糕 ··· 93

　　22. 一只锤 ··· 97

　　23. 萤火虫，夜夜红 ······································· 100

　　24. 牧童歌 ··· 103

　　25. 上学堂 ··· 106

上篇
认识礼乐弦歌四弦琴

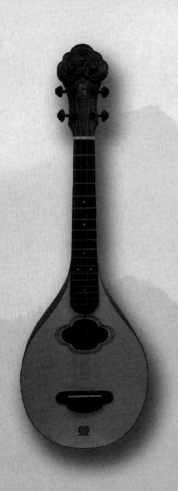

一、礼乐弦歌四弦琴的演奏知识

（一）礼乐弦歌四弦琴各部位名称

图1为礼乐弦歌四弦琴各部位名称（结构）。

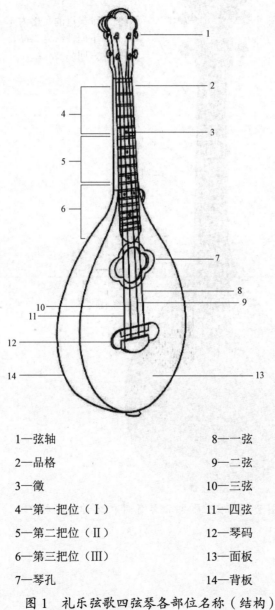

1—弦轴	8—一弦
2—品格	9—二弦
3—徽	10—三弦
4—第一把位（Ⅰ）	11—四弦
5—第二把位（Ⅱ）	12—琴码
6—第三把位（Ⅲ）	13—面板
7—琴孔	14—背板

图 1　礼乐弦歌四弦琴各部位名称（结构）

图 2 为礼乐弦歌四弦琴各部位名称（品格）。

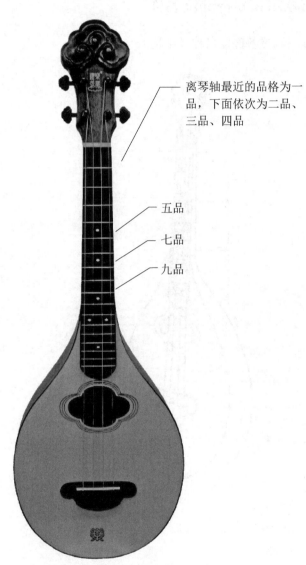

离琴轴最近的品格为一品，下面依次为二品、三品、四品

五品

七品

九品

图 2　礼乐弦歌四弦琴各部位名称（品格）

（二）礼乐弦歌四弦琴常用调定音表

表 1 为礼乐弦歌四弦琴常用调定音表。

表 1　礼乐弦歌四弦琴常用调定音表

调名	弦　序			
	四弦	三弦	二弦	一弦
A 调	$\dot{1}$	$\dot{5}$	1	5
C 调	$\dot{6}$	$\dot{3}$	6	3
D 调	$\dot{5}$	$\dot{2}$	5	2
E 调	$\dot{4}$	$\dot{1}$	4	1
F 调	$\dot{3}$	7	3	7
G 调	$\dot{2}$	6	2	6
B 调	$\flat\dot{7}$	4	$\flat7$	4

（三）礼乐弦歌四弦琴演奏符号说明

（1）弦序符号

弦序符号如表 2 所示，标记在音符下方。

表 2　弦序符号表

符号	名称
—	一弦
‖	二弦
≡	三弦
×	四弦
（）	空弦

（2）左手指法

左手指法如表3所示，标记在音符上方。

表3 左手指法表

符号	名称
一	食指
二	中指
三	无名指
四	小指
↓	拇指

（3）右手演奏符号

右手演奏符号如表4所示，标记在音符上方。

表4 右手演奏符号表

符号	名称	说明
＼	弹	自右向左弹奏
／	挑	自左向右弹奏
＼	双弹	自右向左同时弹奏两根弦
／／	双挑	自左向右同时弹奏两根弦
↤	小扫	自右向左同时弹奏三根弦
↦	小拂	自左向右同时弹奏三根弦
↤	扫	自右向左同时弹奏四根弦
↦	拂	自左向右同时弹奏四根弦
⋀	三小轮	快速弹、挑、弹，发出三声
⊹	四小轮	快速反复弹、挑两次，发出四声
⋇ 或 ⫽	轮	快速连续的弹挑
⋇---- 或 ⫽----	长轮	长时值的轮奏
⋇ ⹀⹀⹀	双轮	持续轮奏两根弦

6

符号	名称	说明
⅄⅄ - - -	小轮	快速轮奏三根弦
⅏⅏ - - -	大轮	快速轮奏四根弦
↑↓	划弦	可分上划、下划。上划时，由第四根弦开始，将和弦的音按一定节奏和速度向第一根弦的方向划奏；下划则反之
⊮	伏弦	右手演奏后用手掌的下部肌肉迅速地捂住四根弦，迅速止音
⊢	拍面板	用手指或手掌前半部拍击面板
К	提	将弦拉起，以弦击品
θ	捏	拨片与中指同时拨弦（双音）
∧	分	拇指挑一根弦，食指弹另一根弦，同时发声
（）	摭	拇指弹一根弦，食指挑另一根弦，同时发声

（4）左手演奏符号

左手演奏符号如表 5 所示，标记在音符上方。

表 5　左手演奏符号表

符号	名称	说明
◆	揉弦	手指按音后左右揉弦，产生波音效果
↓	打音	右手不弹，左手有力地击弦得音
↻	带音	右手不弹，左手手指把音带起而得音
↘	滑音	由一个音向上或向下滑向另一个音
→	推	在右手弹奏结束后，手指向外推
←	拉	先把音推出，弹奏后再拉回原位
o	泛音	左手在品位上虚按，右手弹弦，要着弦即起
O	全指	左手手指同时按住四根弦（不限定哪根手指）
T	打音	左手指尖将琴弦击按在品格上使其发声

二、礼乐弦歌四弦琴的乐理知识

（一）记谱

为了方便不同的演奏者演奏，本书采用的是和音谱和四线谱。以《十二月花赞》为例，图 3 为和音谱，图 4 为四线谱。

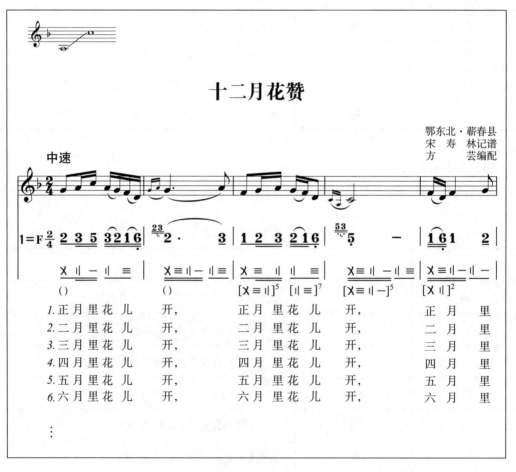

图 3　和音谱

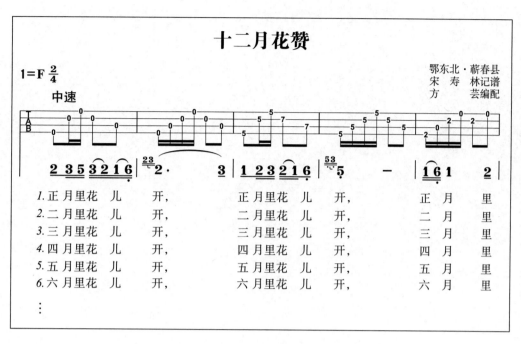

图 4 四线谱

（二）和音标记说明

本书的和音符号标记在简谱下方，具体符号的名称及演奏方法参照表 6 和音符号表。

表 6 和音符号表

符号	名称	演奏方法
（）	空弦	左手不用按弦
\Vert^4	二弦四品	左手按住二弦的四品（右上角的数字代表品位）
[一 三]³	一弦三品、三弦三品	左手同时按住一弦和三弦的三品，其他均为空弦
[二 ³ 三 ⁴]	二弦三品、三弦四品	左手同时按住二弦的三品和三弦的四品，其他均为空弦
O²	二品全指	左手同时横按住四根弦的二品

本书的和音标记的弹奏说明：

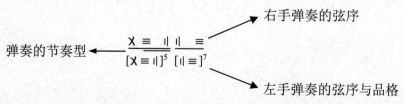

下 篇
湖北民歌弹唱

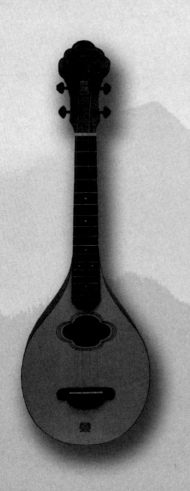

一、湖北民歌概述

（一）湖北民歌的体裁

湖北省人口众多，风俗习惯各地也不尽相同，湖北民歌的分布、体裁形式和音调风味也并非一样。"打工喊号子，下田打锣鼓，上山唱山歌，逃荒也有三棒鼓"，这是湖北人对不同体裁形式民歌用途的分类，说明了民歌伴随人民生活。在漫长岁月里，不同的歌唱内容、歌唱场合、歌唱方式等形成了形形色色的民歌品种。我们按这样的习惯，把湖北民歌分成"小调""号子""山歌""灯歌""田歌""儿歌"六个类别的体裁。

（二）湖北各地区的民歌

按湖北省内方言声调、民歌音调、体裁形式、歌词文学的特点，以及分布情况和地理方位，把全省民歌划分为五个地区，即鄂东北、鄂东南、鄂中南、鄂西南、鄂西北。

1. 鄂东北

鄂东北包括武汉市、黄石市、鄂州市、孝感市和黄冈市。鄂东北，古属荆楚，素有"九省通衢"之称。鄂东北人民有着光荣的革命传统。民歌真实而生动地记载了这个地区人民革命斗争的史绩。如《黄安颂》唱道："小小黄安，人人称赞，铜锣一响，四十八万，男将打仗，女将送饭。"短短24个字，真实、形象、生动地描绘了轰轰烈烈的黄麻起义。《八月桂花遍地开》就是从这里唱开的，它表达了成立苏维埃政权时的情景。

鄂东北民歌的音调地方风味甚浓，三声腔以[6̣ 1 2]和[5̣ 6̣ 1]较多见。宫、商、角、徵、羽五种调式中，徵调式占优势，宫、羽调式次之，商调式再次之，角调式最少。

2. 鄂东南

鄂东南位于长江南岸，幕阜山北麓，以咸宁市为中心。鄂东南的民歌歌种主要有打硪号子、挖山鼓、抛绣球、划旱船、九连环、花灯、推车等。

鄂东南的民歌音调平稳、悠扬，旋律以级进为主，富于起伏而又不十分跳荡。以[5 6 1̇]和[6 1̇ 2̇]为骨干音的旋律在这个地区各调式的民歌中起到主导作用。

在鄂东南的民歌中，徵调式最为普遍，其次是羽调式，宫、商、角调式所占比重逐序递减。

3. 鄂中南

鄂中南主要包括荆门市和荆州市，位于湖北的中心地带。古代荆楚是著名的音乐舞蹈之邦。1970年在荆州纪南城遗址出土的一组"彩绘石编磬"是战国时期楚国的石制乐器，按音高、音律顺序排列，声音十分清脆。这套石磬是楚国音乐文化的历史见证。鄂中南富有地方特色的民歌是"蓐草歌"和石首、公安、松滋等县的"丧鼓"。

鄂中南的民歌音调丰富多彩。三音民歌中[5 i 2]、[1 3 5]、[6 i 3]、[5 6 i]这四种比较突出。徵调式较多，约占百分之五十，宫调式次之，约占百分之三十，羽、商调式较少，角调式最少。

4. 鄂西南

鄂西南包括恩施自治州和宜昌市。除汉族外，还有土家族、苗族、侗族等少数民族。因屈原故里在这里，所以人们保留着端午划龙舟、唱龙船号子的习俗。全区山峦重叠，峡谷纵横，地势险要，交通不便，语言统一，属西南官话区，与川东方言无异。鄂西南古老的民歌，世代相传，绚丽多彩，具有独特的民族风格和地方特色。

鄂西南的民歌音调中三音歌在五区中最为突出，种类较多而又有特点。三音歌有[6 i 2]、[5 6 i]、[1 2 3]、[1 3 5]。民歌调式以徵调式最普遍，分布最广，占半数以上。

5. 鄂西北

鄂西北包括襄阳市、随州市、十堰市和神农架林区，北与河南省接壤，西与陕西省、四川省交界。在语言和音乐方面，与陕南、川东、豫南、豫西互相影响，逐渐形成了鄂西北的特色。在随州市擂鼓墩曾侯乙墓出土的战国曾侯乙编钟表明我国青铜铸造工艺的巨大成就，更表明了我国古代音律科学的发达程度。它是我国古代人民高度智慧的结晶，也是我们"文明古国"的辉煌历史的体现。

鄂西北的民歌旋律中，三音歌少见，但在四声、五声音阶的旋律中，还有较明显的三骨架音的痕迹，调式主音在旋律中的地位较为突出。鄂西北的民歌调式，按由多到少的顺序是徵、宫、羽、商。

（三）湖北民歌的腔调旋律

湖北民歌的腔调，按其旋律类型可分为四种不同的腔调类型：语腔的旋律，韵调的旋律，山歌腔的旋律，调子的旋律。

1. 语腔的旋律

所谓"语腔"，就是用当地方言（包括方言声调）来念韵白句所产生的一种腔调。如鄂西南利川市的民歌《龙船调》中间插了对话式的韵白句。女白："妹娃要过河哇，哪个来推我嘛？"男白："我就来推你嘛!"

2. 韵调的旋律

用当地方言（包括声调）来歌唱双声叠韵句所产生的腔调，叫作"韵调"或"快板腔"。字多腔少，音韵协调。韵调的特点是音调简单，节奏紧凑，旋律进行的速度较快，有的快到要用一口气唱完一个长句子。鄂东南叫作"急口令"，鄂中南叫作"赶歌子"，鄂西南叫作"赶句子"或"急鼓溜子"，鄂西北叫作"数板"。尽管各地的名称有所不同，但"急""赶""快"的特点是一致的。韵调的音调，一般只以三四个音行腔，各地区不尽相同，例如鄂中南江陵县以[3561]四个音来歌唱；鄂西南土家族则以[61 2]三个音来歌唱，韵调的旋律大多是插在民歌的中间作为中段。韵调因歌词而定，可长可短。旋律特点是带有较重的方言语声。

如鄂西南建始县的《茶山四季歌》的旋律如下：

1=C 2/4

稍快

6 1 6 6 6 1 6 6 | 6 1 6 1 | 2· 3 | 2 3 2 1 6 1 2 1 | 6· 0 |
春季（那 个）里 来（嘛 衣 火 呀 火 嘿） 茶 发 青（罗 也），

3. 山歌腔的旋律

山歌是在山上或野外的场合歌唱，因此，山歌腔的演唱称为"喊山歌""叫歌子"，而且腔调上分有"高腔""平腔""低腔"（或"矮腔"）三种。由于山歌腔采取"以腔从词"的方法，即用一个基本腔，按歌词来行腔歌唱，所以这种声腔的民歌有"十唱九不同"的灵活性，曲式结构也不大定型，较多的是散板式，既舒缓又悠长，富有浓厚的田野风味。

4. 调子的旋律

调子的旋律指小曲、小调中的旋律。对子戏彩调的旋律、田歌中调子的旋律、山歌中平腔的旋律等都归为这种调子类型的旋律。调子的旋律，与山歌腔的旋律相比，行腔婉转、节奏平稳，有描绘的作用。调子的旋律，曲体结构比较规整，词曲结合比较固定，所以常以多段歌词套唱一个旋律进行歌唱。

以上这四种民歌腔调，在湖北民歌中，山歌腔的民歌比较多且普遍；调子的民歌比较少；韵调的民歌，占其中小部分；语腔的旋律则间插于民歌曲中，也少见。

二、湖北民歌各体裁的弹唱

（一）小调

"调"字在民间本有"曲调"的含义，因此，小调就是短小歌曲的意思，如"十绣调"就是歌唱"十绣荷包"的曲调。在湖北，小调一般可以分为生活小调和坐唱小调两类。

生活小调主要是指人们以自己的劳动生活为题，在干轻松活儿或妇女做针线活儿时歌唱的抒情小调。这类小调曲风质朴，旋律多与当地传统音调有密切的联系，富有各地的特色，生活气息较浓。有的歌声甚为悲切，动人心弦，具有细腻描绘事物和抒发内心情感的功能。曲调易唱易记，适应性强，便于填词演唱。生活小调的演唱形式比较单一，多为独唱，曲体也较定型，多为较完整的上下句式或四句式的分节歌形式。

坐唱小调亦称"丝弦小调""小曲"，主要是指流传在城镇山庄的民间小调。这类小调旋律柔和细腻、优美绵缠，多以叙述历史故事和民间传说为主题，也有不少描述男女双方真挚爱情的内容，往往以第三人称的手法来叙事歌唱。其腔调往往被人们当作曲牌，以词配歌、老曲新唱。坐唱小调的曲体亦呈较完整的分节歌形式，且歌词的音节韵脚、平仄抑扬与旋律结合较紧。歌词较长，因多有丝弦伴奏，故称为"丝弦小调"。

小调歌词中多数有衬词，这些衬词伴有相应的节奏。湖北民歌小调中的衬词节奏多为以下几种。

（1）伏弦与拍面板相结合弹奏法

弹奏说明：右手演奏后用手掌的下部肌肉迅速地捂住四根弦，迅速止音，然后用四指并拢拍一下面板。

如《十二月花赞》：

$\frac{2}{4}$ X X 0 | X X 0 |

白 呀!　　白 呀!

（2）八分音符节奏弹奏法

弹奏说明：一指与三指、四指结合弹奏八分音符节奏。

（3）扫弦与划弦相结合弹奏法

弹奏说明：从四弦向下垂直扫到二弦，然后四弦向下垂直划到二弦。

1. 十二月花赞

《十二月花赞》是一首具有典型鄂东北音调特色的五声徵调式蕲春小调。旋律进行婉转、朴实，无雕饰，但穿插其中的两句"念白"显得自然、俏皮。弹唱时要注意将装饰音演唱得准确到位，在演唱衬词、衬句的长音时，运用吟唱方式，以凸显该曲的地域风格。

$\frac{2}{4}$ X　X 0 ｜X　X 0 ｜

"⺕⺕"伏弦：右手由四弦扫向一弦后用手掌的下部肌肉迅速地捂住四根弦止音。弹奏干脆。

"⼘"拍面板：四指并拢拍面板。注意：拍击声不宜过强。

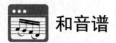 和音谱

十二月花赞

鄂东北·蕲春县
宋 寿 林记谱
方 芸编配

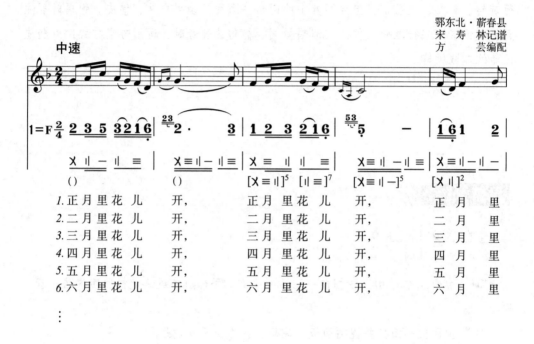

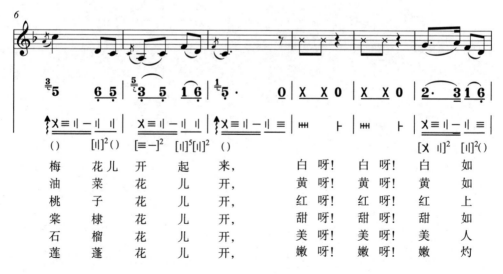

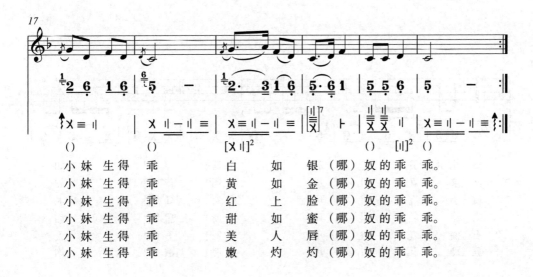

十二月花赞

鄂东北·蕲春县
宋寿林记谱
方　芸编配

1＝F　$\frac{2}{4}$

中速

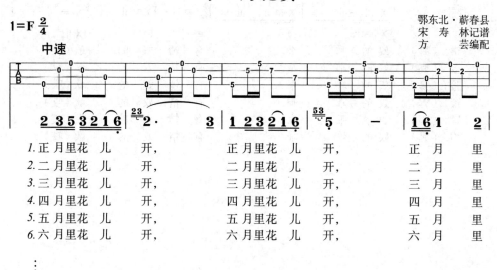

1. 正月里花儿开，　正月里花儿开，　正月里
2. 二月里花儿开，　二月里花儿开，　二月里
3. 三月里花儿开，　三月里花儿开，　三月里
4. 四月里花儿开，　四月里花儿开，　四月里
5. 五月里花儿开，　五月里花儿开，　五月里
6. 六月里花儿开，　六月里花儿开，　六月里

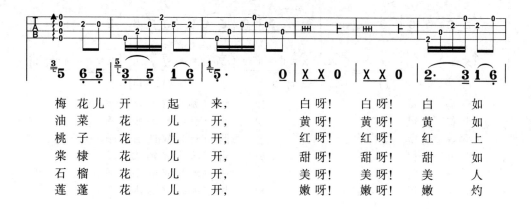

梅花儿开起来，　白呀！白呀！白　如
油菜花儿开，　　黄呀！黄呀！黄　如
桃子花儿开，　　红呀！红呀！红　上
棠棣花儿开，　　甜呀！甜呀！甜　如
石榴花儿开，　　美呀！美呀！美　人
莲蓬花儿开，　　嫩呀！嫩呀！嫩　灼

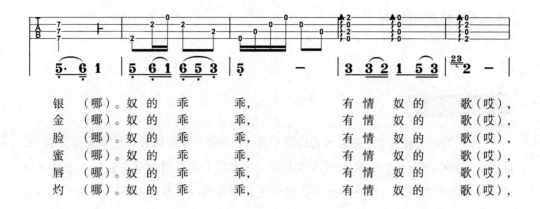

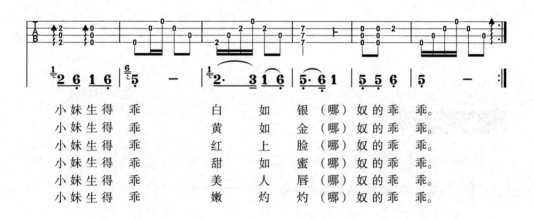

2. 八月桂花遍地开

歌曲赏析 ///

 《八月桂花遍地开》是根据大别山区叫作"八段锦"的民间音调填词编曲形成的，后在中国多个省份传唱。从音乐风格上看，这首歌具有鲜明的鄂东北传统音调的地域性特色，与自古流传至今的大别山区传统民间音调相一致；从音乐表现语言方面上看，歌曲旋律流畅，节奏规整，具有简洁、明了、率真、铿锵、直抒胸臆和情感的特色。弹唱时，需注意把握歌曲欢快抒情的特点，控制气息，咬字清晰，声音连贯统一。

弹奏说明 ///

 该歌曲的和音要弹奏整齐。

 "↕"划弦：用拇指从四弦划到一弦。

八月桂花遍地开

鄂东北·红安县
占仲凯记谱
李艳艳、蔡芳编配

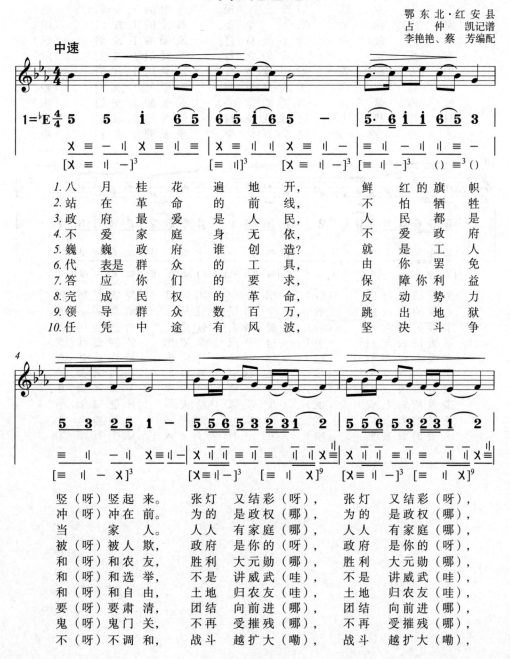

5· 6 i　6 5 3 2 │ 5 3 2 5 1 － │ 5 5 6 5 3 2 3 1　2 │

光　辉　灿　烂　出现新世界，亲爱的工友们　（啦），
工　农　专　政　如今已实现，亲爱的工友们　（啦），
家　庭是　你　的　第一生命，亲爱的工友们　（啦），
你　爱　政　府　就是爱自己，亲爱的工友们　（啦），
士　兵　也　是　工农的化身，亲爱的工友们　（啦），
工　人　都　能　监督这政权，亲爱的工友们　（啦），
一　切　工　厂　工农来没收，亲爱的工友们　（啦），
政　府　是　你　力量的重心，亲爱的工友们　（啦），
封　建　势　力　已被我推翻，亲爱的工友们　（啦），
才　有　今　天　这个好结果，亲爱的工友们

5 5 6 5 3 2 3 1　2 ‖: 5· 6 i　6 5 3 2 │ 5 3 2 5 1 － :‖

亲爱的农友们　（啦），唱　一　个　国际歌　庆祝苏维埃。
亲爱的农友们　（啦），今　日　里　就是你　解放的一天。
亲爱的农友们　（啦），爱　政　府　就是爱　自己的生命。
亲爱的农友们　（啦），这　一　点　希望你　特别要注意。
亲爱的农友们　（啦），你　自　己　的岗位　特别要认真。
亲爱的农友们　（啦），这　政　府　靠你们　一致来拥护。
亲爱的农友们　（啦），一　切　全　靠　自己来奋斗。
亲爱的农友们　（啦），反　动　派　消灭尽　才能享太平。
亲爱的农友们　（啦），尽　所　能　取所需　共消费生产。
亲爱的农友们　（啦），才　有　今　天　这个好结果。

八月桂花遍地开

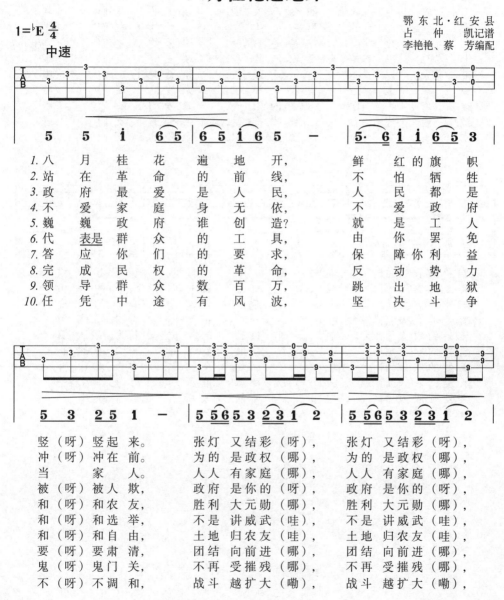

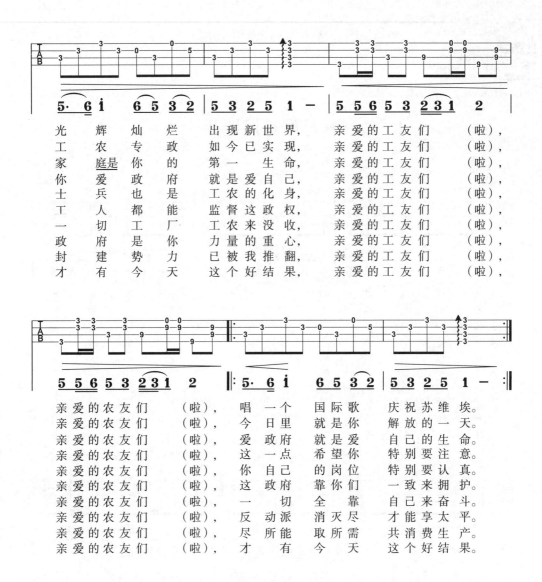

光 辉 灿 烂　 出 现 新 世 界，　亲 爱 的 工 友 们　（啦），
工 农 专 政　 如 今 已 实 现，　亲 爱 的 工 友 们　（啦），
家 庭 是 你 的　 第 一 生 命，　亲 爱 的 工 友 们　（啦），
你 爱 政 府　 就 是 爱 自 己，　亲 爱 的 工 友 们　（啦），
士 兵 也 是　 工 农 的 化 身，　亲 爱 的 工 友 们　（啦），
工 人 都 能　 监 督 这 政 权，　亲 爱 的 工 友 们　（啦），
一 切 工 厂　 工 农 来 没 收，　亲 爱 的 工 友 们　（啦），
政 府 是 你　 力 量 的 重 心，　亲 爱 的 工 友 们　（啦），
封 建 势 力　 已 被 我 推 翻，　亲 爱 的 工 友 们　（啦），
才 有 今 天　 这 个 好 结 果，　亲 爱 的 工 友 们　（啦），

亲 爱 的 农 友 们　（啦），唱 一 个 国 际 歌　 庆 祝 苏 维 埃。
亲 爱 的 农 友 们　（啦），今 日 里 就 是 你　 解 放 的 一 天。
亲 爱 的 农 友 们　（啦），爱 政 府 就 是 爱　 自 己 的 生 命。
亲 爱 的 农 友 们　（啦），这 一 点 希 望 你　 特 别 要 注 意。
亲 爱 的 农 友 们　（啦），你 自 己 的 岗 位　 特 别 要 认 真。
亲 爱 的 农 友 们　（啦），这 政 府 靠 你 们　 一 致 来 拥 护。
亲 爱 的 农 友 们　（啦），一 切 全 靠　 自 己 来 奋 斗。
亲 爱 的 农 友 们　（啦），反 动 派 消 灭 尽　 才 能 享 太 平。
亲 爱 的 农 友 们　（啦），尽 所 能 取 所 需　 共 消 费 生 产。
亲 爱 的 农 友 们　（啦），才 有 今 天　 这 个 好 结 果。

3. 送亲人

《送亲人》是一首流传于鄂东北黄冈市的小调。歌曲为分节歌，四二拍，是人们在喝酒敬酒时演唱的小调。五声徵调式形成了流畅的旋律，与方言口语衬词声调相结合，非常鲜明地体现了鄂东北小调的音调特色。歌词朗朗上口，旋律简单欢快，深受当地人们的喜爱并广为流传。弹唱时应注意做好语言声调与旋律音调的有机结合，表现特定场景下人们的率真、质朴和豪迈之情。

"$\underset{\overset{3}{3}}{\overset{3}{3}}$" 从四弦扫到二弦。"$\underset{\overset{3}{3}}{\overset{3}{3}}$" 从四弦划到二弦。

第8～10小节的划弦的力度逐渐增强。歌曲最后小节的划弦力度则轻一点儿。

送 亲 人

鄂东北·黄冈市
刘 景 坤记谱
胡 迪、王 媛编配

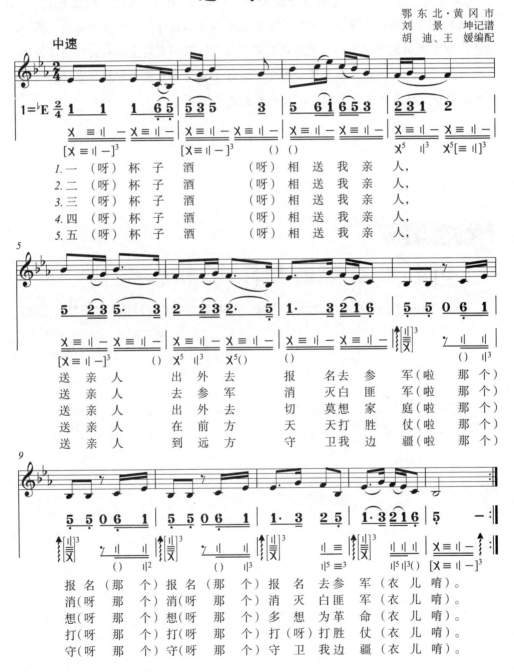

中速

1=♭E 2/4

```
1    1    1 6̲5̲  | 5̲3̲5 |  3    | 5   6̲1̲6̲5̲3̲ | 2̲3̲1  2 |
```

1. 一（呀）杯 子 酒 （呀）相 送 我 亲 人，
2. 二（呀）杯 子 酒 （呀）相 送 我 亲 人，
3. 三（呀）杯 子 酒 （呀）相 送 我 亲 人，
4. 四（呀）杯 子 酒 （呀）相 送 我 亲 人，
5. 五（呀）杯 子 酒 （呀）相 送 我 亲 人，

```
5̲ 2̲3̲5· 3̲ | 2 2̲3̲2·̲ 5̲ | 1·̲ 3̲2̲1̲6̲ | 5̲5̲ 0 6̲1̲ |
```

送 亲 人 出 外 去 报 名 去 参 军（啦 那 个）
送 亲 人 去 参 军 消 灭 白 匪 军（啦 那 个）
送 亲 人 出 外 去 切 莫 想 家 庭（啦 那 个）
送 亲 人 在 前 方 天 天 打 胜 仗（啦 那 个）
送 亲 人 到 远 方 守 卫 我 边 疆（啦 那 个）

```
5̲5̲ 0 6̲1̲ | 5̲5̲ 0 6̲1̲ | 1·̲ 3̲ 2̲5̲ | 1·̲3̲2̲1̲6̲ 5  - |
```

报 名（那 个）报 名（那 个）报 名 去 参 军（衣 儿 唷）。
消（呀 那 个）消（呀 那 个）消 灭 白 匪 军（衣 儿 唷）。
想（呀 那 个）想（呀 那 个）多 想 为 革 命（衣 儿 唷）。
打（呀 那 个）打（呀 那 个）打（呀）打 胜 仗（衣 儿 唷）。
守（呀 那 个）守（呀 那 个）守 卫 我 边 疆（衣 儿 唷）。

送 亲 人

鄂 东 北·黄 冈 市
刘 景 坤记谱
胡 迪、王 媛编配

1=♭E 2/4

中速

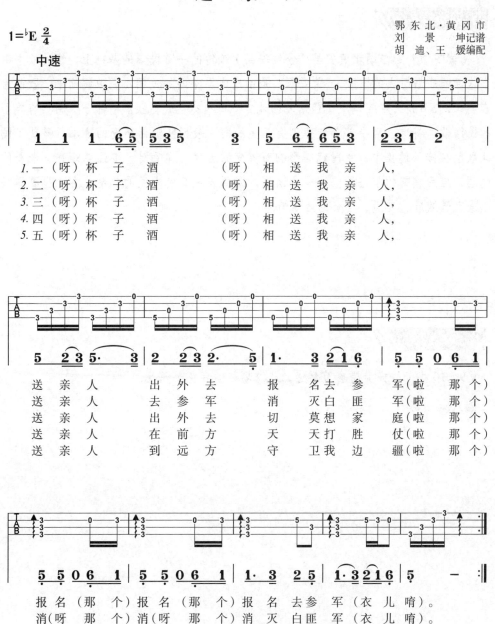

1. 一（呀）杯 子 酒 （呀）相 送 我 亲 人，
2. 二（呀）杯 子 酒 （呀）相 送 我 亲 人，
3. 三（呀）杯 子 酒 （呀）相 送 我 亲 人，
4. 四（呀）杯 子 酒 （呀）相 送 我 亲 人，
5. 五（呀）杯 子 酒 （呀）相 送 我 亲 人，

送亲人 出 外 去 报 名 去 参 军（啦 那 个）
送亲人 去 参 军 消 灭 白 匪 军（啦 那 个）
送亲人 出 外 去 切 莫 想 家 庭（啦 那 个）
送亲人 在 前 方 天 天 打 胜 仗（啦 那 个）
送亲人 到 远 方 守 卫 我 边 疆（啦 那 个）

报名（那 个）报 名（那 个）报 名 去 参 军（衣 儿 唷）。
消（呀 那 个）消（呀 那 个）消 灭 白 匪 军（衣 儿 唷）。
想（呀 那 个）想（呀 那 个）多 想 为 革 命（衣 儿 唷）。
打（呀 那 个）打（呀 那 个）打（呀）打 胜 仗（衣 儿 唷）。
守（呀 那 个）守（呀 那 个）守 卫 我 边 疆（衣 儿 唷）。

29

4. 黄安颂

《黄安颂》是在湖北黄安县（今红安县）流传的一首民谣的基础上，经民歌手用当地音调演唱而成的民歌。《黄安颂》是由清咸丰年间的民间小调改编而来。歌曲为宫调式，[5̣ 6̣ 1]三声腔体现了鄂东北的地方音调风味。这首歌前半部分音调具有典型的民间歌曲特点，后半部分旋律则有明显的向一般列队歌曲转变的迹象，显现了民间歌曲在传承过程中，受时代等影响而流变的历程。弹唱时，要注意渐强、渐弱的处理，应用哼鸣的状态演唱，咬字清晰，既要表现黄安人民的热情斗志，也要弹唱出老百姓欢欣、喜悦、自豪的细腻情感。

第9～10小节的弹奏要有节奏感，注意划弦的音色要清亮。

和音谱

黄 安 颂

鄂 东 北·红 安 县
占 仲 凯记谱
胡 迪、李怡萱编配

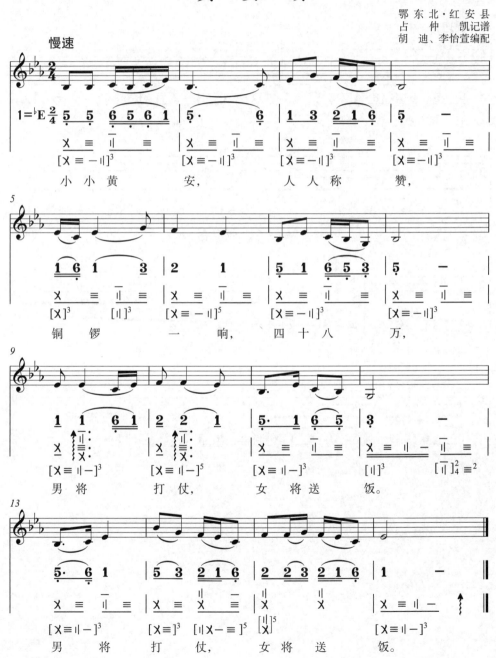

 四线谱

黄 安 颂

鄂 东 北·红 安 县
占 仲 凯记谱
胡 迪、李怡萱编配

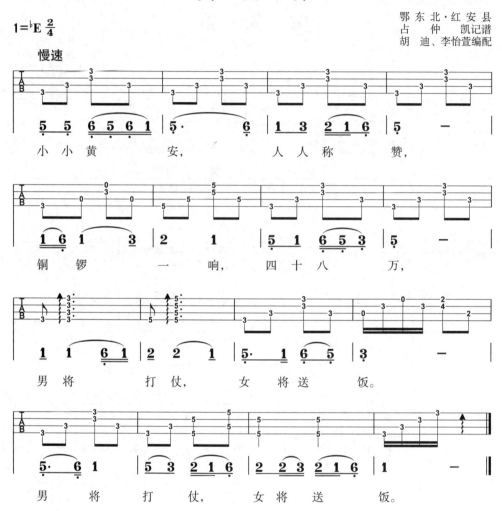

小 小 黄 安， 人 人 称 赞，

铜 锣 一 响， 四 十 八 万，

男 将 打 仗， 女 将 送 饭。

男 将 打 仗， 女 将 送 饭。

5. 喜坏我的妈妈吔

《喜坏我的妈妈吔》是一首流传于鄂中南的民间小调，乐曲描述了家有喜事的热闹场面及妈妈忙里忙外却无比喜悦的心情。徵调式，方言声调与歌曲音调结合贴切，结构简洁明快。歌曲难度不大，在弹唱时结合说、唱等口语化的特点，准确而生动地把握好人物情绪特征。

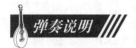

本曲中有"⤻"与"⤻"之分。

"⤻"小扫，由四弦扫至二弦。

"⤻"扫，由四弦扫至一弦。

如：（谱例）左手按四弦、二弦的二品，右手由四弦扫至二弦。

（谱例）左手按三弦、一弦的二品，右手由四弦扫至一弦。

喜坏我的妈妈吧

鄂 中 南·仙 桃 市
徐　颖、彭兆澜编配

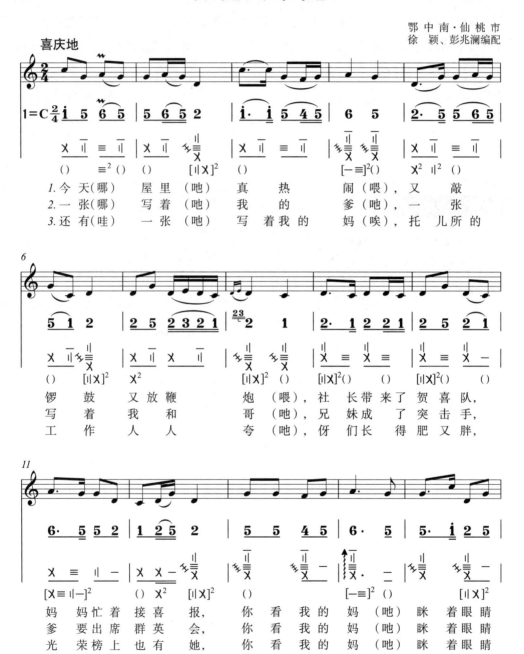

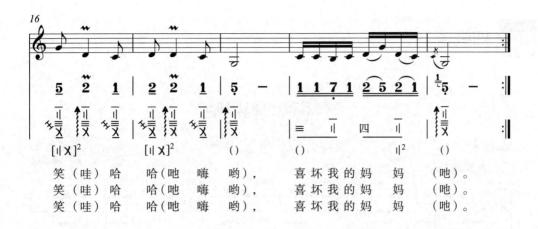

笑（哇）哈 哈（吧 嗨 哟）， 喜坏我的妈 妈 （吧）。
笑（哇）哈 哈（吧 嗨 哟）， 喜坏我的妈 妈 （吧）。
笑（哇）哈 哈（吧 嗨 哟）， 喜坏我的妈 妈 （吧）。

喜坏我的妈妈呔

1=C 2/4

鄂中南·仙桃市
徐　颖、彭兆澜编配

喜庆地

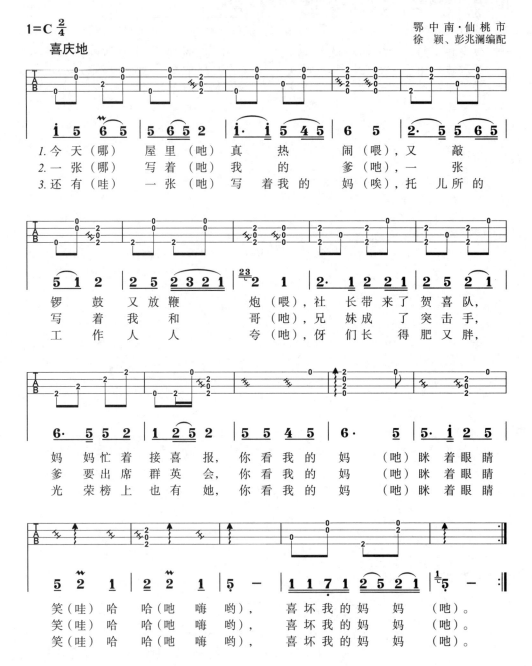

1. 今天（哪）　屋里（呔）真　热　闹（喂），又　敲
2. 一张（哪）　写着（呔）我　的　爹（呔），一　张
3. 还有（哇）　一张（呔）写着我的　妈（唉），托　儿所的

锣　鼓又放鞭　炮（喂），社长带来了贺喜队，
写　着我和　哥（呔），兄妹成了突击手，
工　作人人　夸（呔），伢们长得肥又胖，

妈　妈忙着接喜报，你看我的妈　（呔）眯着眼睛
爹　要出席群英会，你看我的妈　（呔）眯着眼睛
光　荣榜上也有她，你看我的妈　（呔）眯着眼睛

笑（哇）哈　哈（呔嗨哟），喜坏我的妈　妈　（呔）。
笑（哇）哈　哈（呔嗨哟），喜坏我的妈　妈　（呔）。
笑（哇）哈　哈（呔嗨哟），喜坏我的妈　妈　（呔）。

6. 六口茶

　　《六口茶》是流传于湖北恩施市的一首民歌，以[5 6 $\dot{1}$ $\dot{2}$]四声音列行腔，以[5 6 $\dot{1}$]和[6 $\dot{1}$ $\dot{2}$]为旋律骨干音交替进行创腔编曲，形成了流畅的旋律形态。与方言口语的声调相结合，非常鲜明地体现了鄂西南土家族民歌的音调特色。因歌词风趣诙谐，旋律简单欢快而深受当地人们的喜爱并广为流传。一般为男女声对唱，也可用于多人组合演唱。歌曲为五声徵调式，曲式为上下句结构的分节歌。上句男性提问，下句女性回答。在弹唱时应注意方言声韵的把握，如"喝"念"huo"、"六"念"lou"、"妹子"带儿化音，"撒"念卷舌的"shei"。歌曲旋律简朴、平稳，音准和节奏也较容易掌握，难点在于风格的把握及人物性格的表现。演唱这首歌要表现其蕴含的质朴、热烈、欢快的气氛。

　　"卜"用前手掌击拍面板。

六 口 茶

鄂西南·恩施市
赵 平 安记谱
方 芸编配

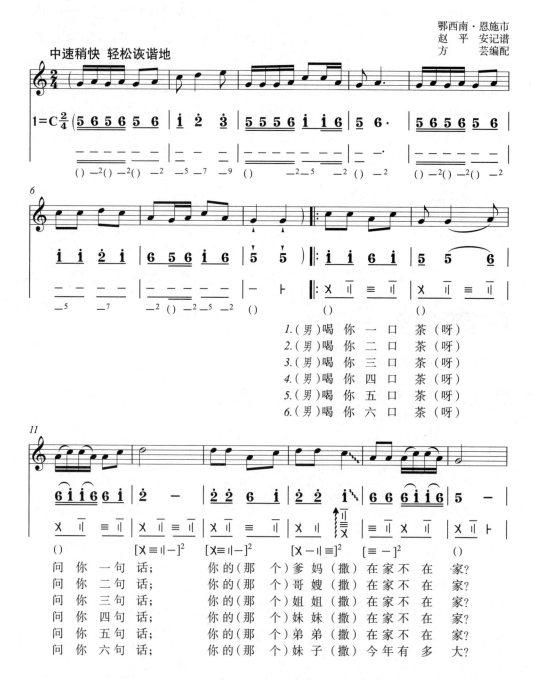

38

17

$6\ \underline{5}\ \underline{6}\ \dot{1}\ 6\ |\ 5\ \underline{5}\cdot\ \underline{6}\ |\ \dot{1}\ \underline{5}\ \underline{6}\ \dot{1}\ |\ 5\ \underline{5}\ \widehat{\quad}\ 6\ |\ \underline{6}\ \dot{1}\ \dot{1}\ \underline{6}\ 6\ \dot{1}\ |$

（女）你 喝 茶 就 喝 茶（呀） 你 哪 来 这 多
（女）你 喝 茶 就 喝 茶（呀） 你 哪 来 这 多
（女）你 喝 茶 就 喝 茶（呀） 你 哪 来 这 多
（女）你 喝 茶 就 喝 茶（呀） 你 哪 来 这 多
（女）你 喝 茶 就 喝 茶（呀） 你 哪 来 这 多
（女）你 喝 茶 就 喝 茶（呀） 你 哪 来 这 多

22

$\dot{2}\ -\ |\ \dot{2}\ \dot{2}\ \underline{6}\ \dot{1}\ |\ \dot{2}\ \dot{2}\ \dot{1}\ |\ \underline{6}\ \underline{6}\ \underline{6}\ \underline{6}\ \dot{1}\ \dot{1}\ 6\ |$ **1.2.3.4.** $5\ -\ \|$

话！ 我 的（那 个）爹 妈（撒）已 经 八 十 八。
话！ 我 的（那 个）哥 嫂（撒）早 已 分 了 家。
话！ 我 的（那 个）姐 姐（撒）已 经 出 了 嫁。
话！ 我 的（那 个）妹 妹（撒）已 经 上 学 哒。
话！ 我 的（那 个）弟 弟（撒）还 是 个 奶 娃 娃。
话！ 眼 前（这 个）妹 子（撒）今 年 一 十 八。

39

六　口　茶

鄂西南·恩施市
赵　平　安记谱
方　　芸编配

1=C 2/4

中速稍快　轻松诙谐地

(5 6 5 6 5 6 | 1 2　3 | 5 5 5 6 1 1 6 | 5 6· | 5 6 5 6 5 6 |

1 1 2 1 | 6 5 6 1 6 | 5 5) ‖: 1 1 6 1 | 5 5 6 |

1.（男）喝　你　一　口　茶（呀）
2.（男）喝　你　二　口　茶（呀）
3.（男）喝　你　三　口　茶（呀）
4.（男）喝　你　四　口　茶（呀）
5.（男）喝　你　五　口　茶（呀）
6.（男）喝　你　六　口　茶（呀）

6 1 1 6 6 1 | 2　－ | 2 2 6 1 | 2 2 1 | 6 6 6 1 1 6 | 5　－ |

问　你　一　句　话；　你的（那　个）爹妈（撒）在家不　在　家？
问　你　二　句　话；　你的（那　个）哥嫂（撒）在家不　在　家？
问　你　三　句　话；　你的（那　个）姐姐（撒）在家不　在　家？
问　你　四　句　话；　你的（那　个）妹妹（撒）在家不　在　家？
问　你　五　句　话；　你的（那　个）弟弟（撒）在家不　在　家？
问　你　六　句　话；　你的（那　个）妹子（撒）今年有　多　大？

(6 5 6 1 6 | 5　5·) 6 | 1 5 6 1 | 5　5　6 | 6 1 1 6 6 1 |

（女）你　喝　茶　就　喝　茶（呀）　你　哪　来　这　多
（女）你　喝　茶　就　喝　茶（呀）　你　哪　来　这　多
（女）你　喝　茶　就　喝　茶（呀）　你　哪　来　这　多
（女）你　喝　茶　就　喝　茶（呀）　你　哪　来　这　多
（女）你　喝　茶　就　喝　茶（呀）　你　哪　来　这　多
（女）你　喝　茶　就　喝　茶（呀）　你　哪　来　这　多

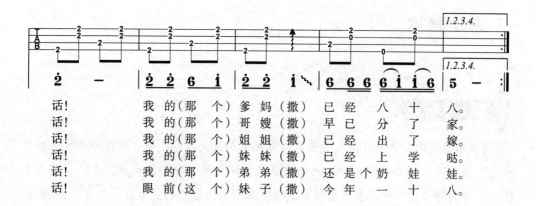

话！　　　　我 的（那 个）爹 妈（撒）　已 经　八 十　八。
话！　　　　我 的（那 个）哥 嫂（撒）　早 已　分 了　家。
话！　　　　我 的（那 个）姐 姐（撒）　已 经　出 了　嫁。
话！　　　　我 的（那 个）妹 妹（撒）　已 经　上 学　哒。
话！　　　　我 的（那 个）弟 弟（撒）　还 是 个 奶　娃　娃。
话！　　　　眼 前（这 个）妹 子（撒）　今 年　一 十　八。

7. 茶山四季歌

《茶山四季歌》是一首流传于鄂西南建始县的民间生活小调，即在劳动生活中清唱的抒情曲子，不加乐器伴奏。歌曲在描绘四季美景之时热情大方地表达了茶山人民对家乡的赞美之情和对美好生活的向往。弹唱时，要控制好力度，用清亮的嗓音、轻松的语气，流畅地表现出女性的温婉气质。

歌曲是单曲体，由"A+B"式的两句子构成，A句向上扬，B句向下抑，上下呼应欢快流畅。五声商调式。

"ㅏ"提，将弦拉起，以弦击品。注意拉弦时，手腕放松，音色保持柔和。

茶山四季歌

鄂西南·建始县
王 华 英记谱
代 婵编配

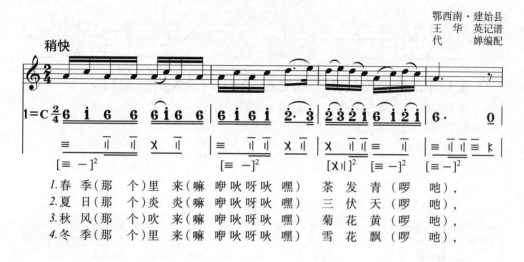

```
稍快
1=C 2/4  6 i 6 6  6i6 6 | 6i6i  2·3  23216 i2i  6·   0 |
```

1.春 季（那 个）里 来（嘛 咿 呋 呀 呋 嘿） 茶 发 青（啰 吔），
2.夏 日（那 个）炎 炎（嘛 咿 呋 呀 呋 嘿） 三 伏 天（啰 吔），
3.秋 风（那 个）吹 来（嘛 咿 呋 呀 呋 嘿） 菊 花 黄（啰 吔），
4.冬 季（那 个）里 来（嘛 咿 呋 呀 呋 嘿） 雪 花 飘（啰 吔），

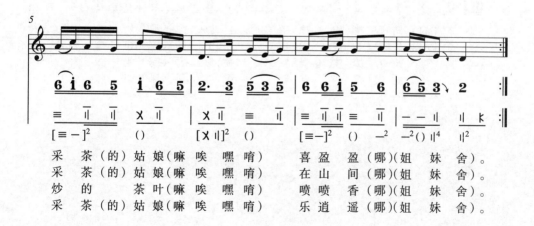

```
5
6 i 6 5  i 6 5 | 2·3  535 | 6 6i 6 5  6 | 65 3 2 :|
```

采 茶（的）姑 娘（嘛 唉 嘿 唷） 喜 盈 盈（哪）（姐 妹 舍）。
采 茶（的）姑 娘（嘛 唉 嘿 唷） 在 山 间（哪）（姐 妹 舍）。
炒 的 茶 叶（嘛 唉 嘿 唷） 喷 喷 香（哪）（姐 妹 舍）。
采 茶（的）姑 娘（嘛 唉 嘿 唷） 乐 逍 遥（哪）（姐 妹 舍）。

茶山四季歌

鄂西南·建始县
王　华　英记谱
代　　婵编配

1=C $\frac{2}{4}$

稍快

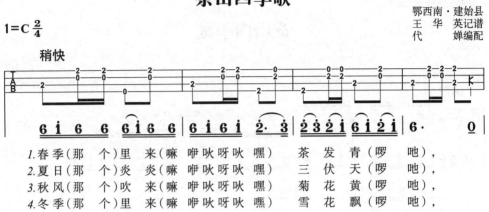

```
6 i 6   6  6 i 6  6 | 6 i 6 i | 2· 3 | 2 3 2 i 6 i 2 i | 6·    0 |
```

1.春季（那　个）里　来（嘛 咿 吙 呀 吙 嘿）　茶　发　青（啰　　吔），
2.夏日（那　个）炎　炎（嘛 咿 吙 呀 吙 嘿）　三　伏　天（啰　　吔），
3.秋风（那　个）吹　来（嘛 咿 吙 呀 吙 嘿）　菊　花　黄（啰　　吔），
4.冬季（那　个）里　来（嘛 咿 吙 呀 吙 嘿）　雪　花　飘（啰　　吔），

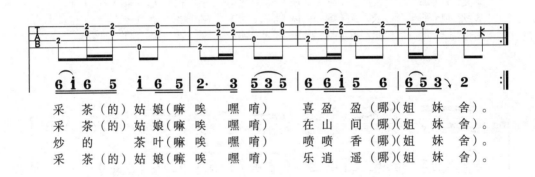

```
6 i 6  5  i 6 5 | 2· 3 5 3 5 | 6 6 i 5  6 | 6 5 3  2 :||
```

采　茶（的）姑　娘（嘛 唉 嘿 唷）　喜　盈　盈（哪）（姐　妹　舍）。
采　茶（的）姑　娘（嘛 唉 嘿 唷）　在　山　间（哪）（姐　妹　舍）。
炒　的　　茶　叶（嘛 唉 嘿 唷）　喷　喷　香（哪）（姐　妹　舍）。
采　茶（的）姑　娘（嘛 唉 嘿 唷）　乐　逍　遥（哪）（姐　妹　舍）。

8. 十送

歌曲赏析

　　《十送》是鄂中南洪湖市的一首民歌。歌曲为分节歌，四声羽调式，四二拍。全曲旋律起伏委婉，速度平稳，虽仅由两个乐句构成，但唱出了对家人不舍之情。弹唱这首歌曲时，要在咬字准确的基础上，特别注意情感的抒发，要将歌词唱得婉转动听，同时注意适度的力度对比。

弹奏说明

　　第 1 小节的划弦是由四弦划至二弦。

　　本曲的划弦音色要柔和，避免拇指的指甲碰到弦。

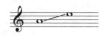 和音谱

十 送

鄂中南·洪湖市
杨　　雪记谱
代　　婵编配

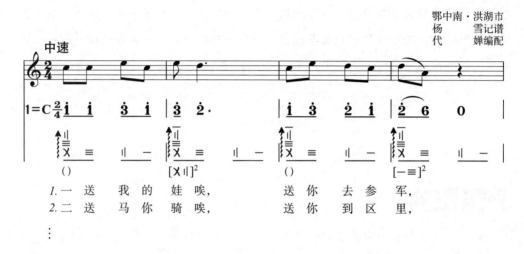

1.一 送 我 的 娃唉，　　　　送 你 去 参 军，
2.二 送 马 你 骑唉，　　　　送 你 到 区 里，
……

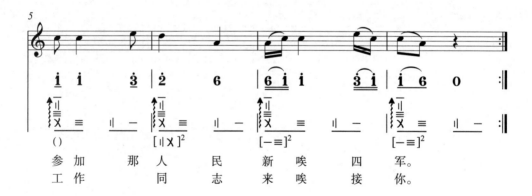

参 加 那 人 民 新唉 四 军。
工 作 那 同 志 来唉 接 你。



46

 四线谱

十　送

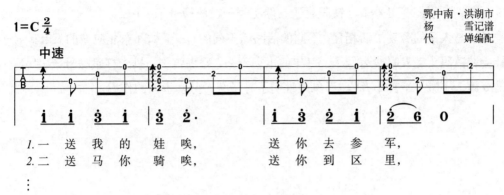

鄂中南·洪湖市
杨　雪记谱
代　婵编配

1=C 2/4

中速

| 1. | 一 | 送 | 我 | 的 | 娃 | 唉， | | 送 | 你 | 去 | 参 | 军， |
| 2. | 二 | 送 | 马 | 你 | 骑 | 唉， | | 送 | 你 | 到 | 区 | 里， |

⋮

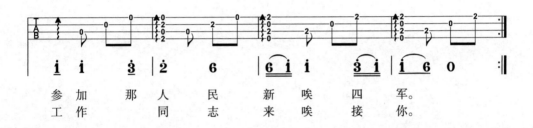

参　加　那　人　民　新唉　四　军。
工　作　同　志　来唉　接　你。

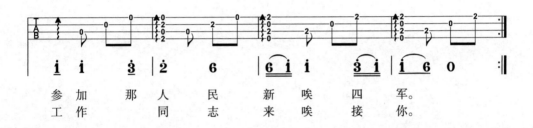

（二）号子

"号"，号召、召唤，众人共事一致之意。"号子"是呼喊、呼唤之声，至今湖北人仍把劳动过程中哼的号子叫作"喊号子"。湖北地区号子的歌种繁多，如打硪号子、修铁路号子、石膏矿号子、石工号子、铁匠号子、船工号子、放簰号子……

号子与人民的劳动生活相伴，不同的活路喊不同的号子，如鄂东北应城的石膏矿号子；旧社会城镇码头工人唱搬运号子；每年的汛期到来，修堤筑坝，挑土打硪喊号子。"号子本来是令旗，不喊号子打不齐"，形象地说明了号子统一劳动步调的作用。

9. 东风吹来铜铃响

歌曲赏析

《东风吹来铜铃响》是一首鄂中南仙桃市 G 羽调式的打硪号子。打硪号子本应体现出热闹欢快的气势，但《东风吹来铜铃响》却透出在劳动休息时的闲适情绪。歌曲旋律由"A+A`"式的上下句构成，主要骨干音是[5̣ 6̣ 2]。歌词的上下句呈"对子句"形式，如"东风吹来铜铃响，西风吹来响铜铃"。

弹奏说明

歌曲弹唱运用了两种不同的节奏型与弹奏方式。

"领"唱的节奏型为"X X X X"；弹奏方式为"X ☰ ‖ －"，由四弦依次拨到一弦。

"众"和的节奏型为"X －"；弹奏方式为"∿"，右手由四弦扫向一弦。

东风吹来铜铃响

<div align="right">
鄂 中 南 · 仙 桃 市

黄 明、徐月波记谱

曾　龙　群编配
</div>

中速 优雅地

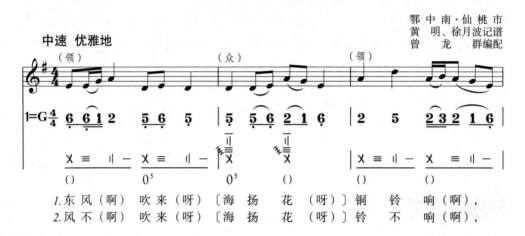

1.东风（啊）吹来（呀）〔海扬花（呀）〕铜铃响（啊），
2.风不（啊）吹来（呀）〔海扬花（呀）〕铃不响（啊），

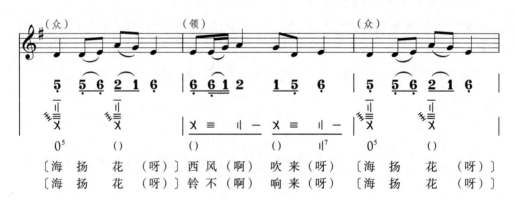

〔海扬花（呀）〕西风（啊）吹来（呀）〔海扬花（呀）〕
〔海扬花（呀）〕铃不（啊）响来（呀）〔海扬花（呀）〕

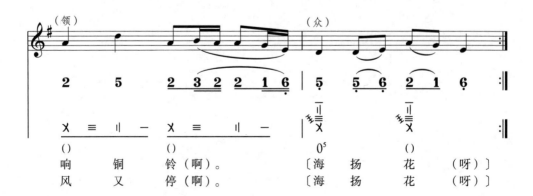

响　铜　铃（啊）。　〔海　扬　花　（呀）〕
风　又　停（啊）。　〔海　扬　花　（呀）〕

50

东风吹来铜铃响

1=G 4/4

鄂 中 南·仙 桃 市
黄 明、徐月波记谱
曾 龙 群编配

中速 优雅地

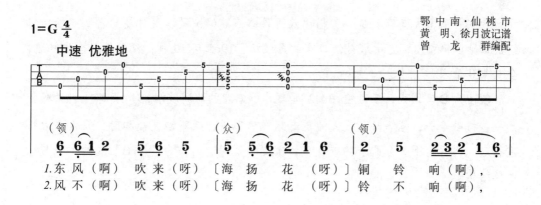

（领）
6 6 1 2　5 6 5 ｜ 5 5 6 2 1 6　2　5　2 3 2 1 6 ｜
1.东 风（啊）吹来（呀）〔海扬 花（呀）〕铜 铃 响（啊），
2.风 不（啊）吹来（呀）〔海扬 花（呀）〕铃 不 响（啊），

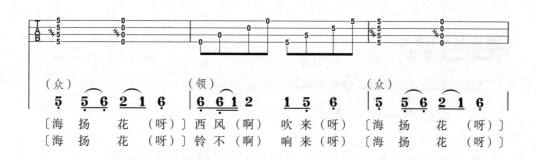

（众）　　　　　　　　　　（领）　　　　　　　　　（众）
5 5 6 2 1 6 ｜ 6 6 1 2　1 5 6 ｜ 5 5 6 2 1 6 ｜
〔海扬 花（呀）〕西风（啊）吹来（呀）〔海扬 花（呀）〕
〔海扬 花（呀）〕铃不（啊）响来（呀）〔海扬 花（呀）〕

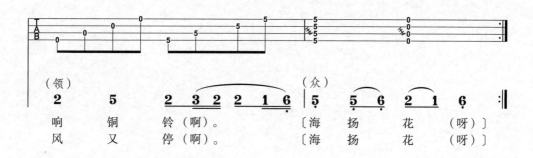

（领）　　　　　　　　　　　　（众）
2　5　2 3 2 2 1 6 ｜ 5 5 6　2 1 6 ：｜
响 铜 铃（啊）。　〔海扬 花（呀）〕
风 又 停（啊）。　〔海扬 花（呀）〕

51

10. 汉丹路上大竞赛

歌曲赏析

《汉丹路上大竞赛》是一首描述汉丹铁路修建的民歌。汉丹铁路自武汉铁路枢纽汉口站西侧引出，至十堰丹江口市的丹江站。1965 年 10 月，汉丹铁路全线修通，全长 410 千米。

歌曲为 D 宫调式，三声腔[6 1 2]呈现出鄂东北的曲调风格。《汉丹路上大竞赛》是一首打硪号子，领唱时，众人随着音乐节奏甩手，硪不动；众和时，众人合力将硪抬起，而后落下。歌曲节拍较规整，节奏很鲜明。曲体为"A+B"式的上下句单曲体结构。

弹奏说明

歌曲弹唱运用了两种不同的节奏型与弹奏方式。

"领"唱的节奏型为"X X X X"；弹奏方式为"X ☰ ‖ —"，由四弦依次拨到一弦。

"众"和的节奏型为"X"；弹奏方式为"ꞥ"，右手由四弦扫向一弦。

汉丹路上大竞赛

鄂东北·武汉市
梁 思 礼记谱
张 青编配

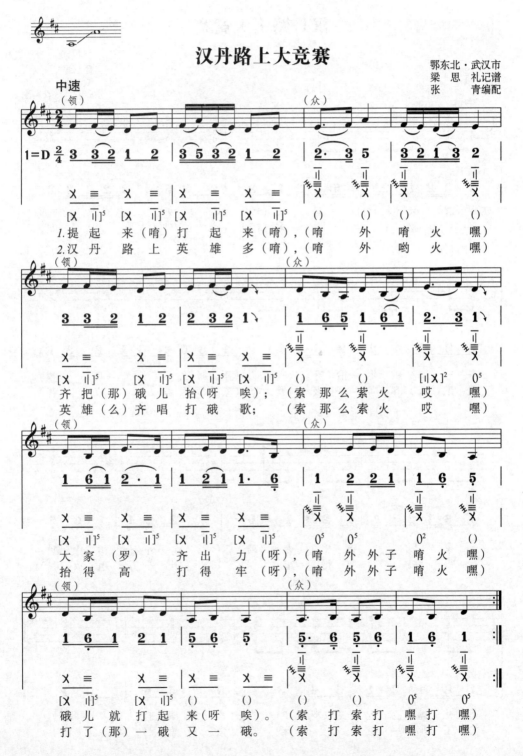

中速

1=D 2/4

（领）

（众）

3 3 2 1 2 ｜ 3 5 3 2 1 2 ｜ 2· 3 5 ｜ 3 2 1 3 2 ｜

1.提起来（唷）打起来（唷），（唷 外 唷 火 嘿）
2.汉丹路上英雄多（唷），（唷 外 哟 火 嘿）

（领）

（众）

3 3 2 1 2 ｜ 2 3 2 1 ｜ 1 6 5 1 6 1 ｜ 2· 3 1 ｜

齐把（那）碜儿抬（呀唉）；（索那么索火 哎 嘿）
英雄（么）齐唱打碜歌；（索那么索火 哎 嘿）

（领）

（众）

1 6 1 2· 1 ｜ 1 2 1 1· 6 ｜ 1 2 2 1 1 6 ｜ 5 ｜

大家（罗）齐出力（呀），（唷 外 外子 唷 火 嘿）
抬得高 打得牢（呀），（唷 外 外子 唷 火 嘿）

（领）

（众）

1 6 1 2 1 ｜ 5 6 5 ｜ 5· 6 5 6 ｜ 1 6 1 ‖

碜儿就打起来（呀唉）。（索打索打 嘿打 嘿）
打了（那）一碜又一碜。（索打索打 嘿打 嘿）

53

汉丹路上大竞赛

鄂东北·武汉市
梁 思 礼记谱
张 　 青编配

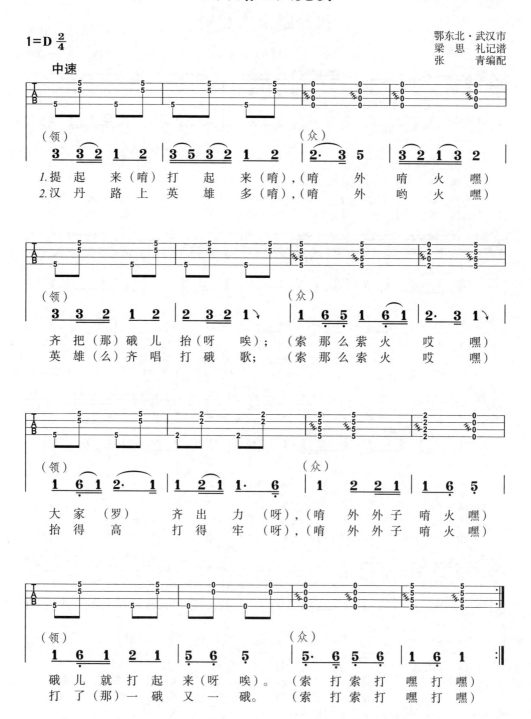

11. 打花谜

　　歌曲《打花谜》是流传于鄂东北武穴市的一首打硪号子。打硪号子亦称"打硪歌""硪歌"，是人们在修堤筑坝、挖塘垒堰时为了统一动作、减轻疲劳而喊唱的一种号子。

　　打硪号子以领唱者唱歌词，众和衬词或穿插衬句的"一领众和"为演唱形式。领唱时，众人随着音乐节奏甩手，硪不动；众和时合力将硪抬起，之后落下。

　　打硪号子曲调高亢、豪放，有号召力。节拍较规整，节奏很鲜明。一般情况下，音域在八度以内，歌唱者用真声歌唱。

　　《打花谜》的曲体是上下句的单曲体，五声宫调式。歌曲采用分节问答歌的形式，五问五答，从一唱到五，其中加入的衬词配合稍快的节奏，给人欢快活泼、诙谐幽默的感觉。

　　右手拇指弹奏低音时要有律动感，食指和中指弹奏时音量要轻于拇指。

 和音谱

打 花 谜

鄂 东 北·武 穴 市
胡 信 忠记谱
朱 聪、方 芸编配

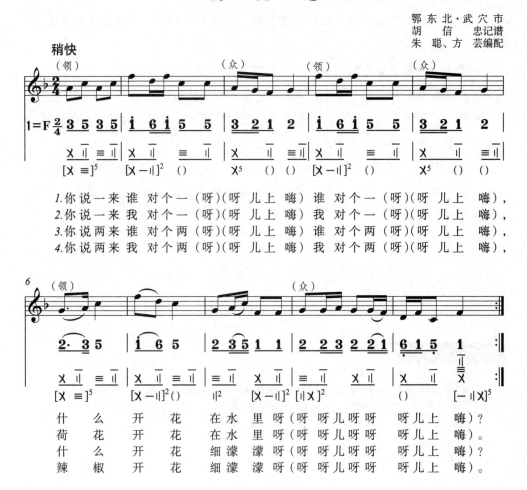

稍快

1=F 2/4

（领）3 5 3 5 ｜ 1 6 1 5 5 ｜ 3 2 1 2 ｜（众）1 6 1 5 5 ｜（领）3 2 1 2 ｜

1.你说一来谁 对个一（呀）（呀 儿上 嗨） 谁 对个一（呀）（呀 儿上 嗨），
2.你说一来我 对个一（呀）（呀 儿上 嗨） 我 对个一（呀）（呀 儿上 嗨），
3.你说两来谁 对个两（呀）（呀 儿上 嗨） 谁 对个两（呀）（呀 儿上 嗨），
4.你说两来我 对个两（呀）（呀 儿上 嗨） 我 对个两（呀）（呀 儿上 嗨），

6 （领）2·3 5 ｜ 1 6 5 ｜ 2 3 5 1 1 ｜ 2 2 3 2 2 1 ｜（众）6 1 5 ｜ 1 ‖

什 么 开 花 在 水 里 呀（呀 呀儿呀呀 呀儿上 嗨）？
荷 花 开 花 在 水 里 呀（呀 呀儿呀呀 呀儿上 嗨）。
什 么 开 花 细 濛 濛 呀（呀 呀儿呀呀 呀儿上 嗨）？
辣 椒 开 花 细 濛 濛 呀（呀 呀儿呀呀 呀儿上 嗨）。

打 花 谜

<div align="right">
鄂 东 北·武 穴 市

胡 信 忠记谱

朱 聪、方 芸编配
</div>

1=F $\frac{2}{4}$

稍快

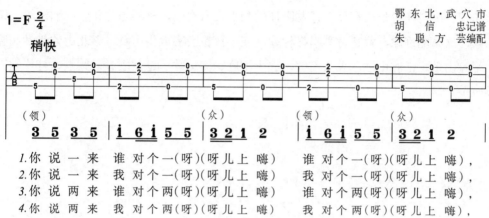

（领）
```
3 5 3 5 | i 6 i 5 5 | 3 2 1 2 |
```
（众）
```
i 6 i 5 5 | 3 2 1 2 |
```

1.你 说 一 来　谁 对 个 一（呀）（呀 儿 上 嗨）　谁 对 个 一（呀）（呀 儿 上 嗨），
2.你 说 一 来　我 对 个 一（呀）（呀 儿 上 嗨）　我 对 个 一（呀）（呀 儿 上 嗨），
3.你 说 两 来　谁 对 个 两（呀）（呀 儿 上 嗨）　谁 对 个 两（呀）（呀 儿 上 嗨），
4.你 说 两 来　我 对 个 两（呀）（呀 儿 上 嗨）　我 对 个 两（呀）（呀 儿 上 嗨），

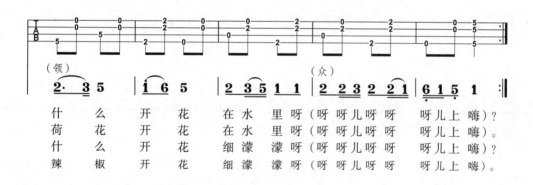

（领）
```
2· 3 5 | i 6 5 | 2 3 5 1 1 | 2 2 3 2 2 1 | 6 1 5 | 1 :|
```
（众）

什　么　开 花　在 水 里呀（呀 呀 儿 呀 呀　呀 儿 上 嗨）？
荷　花　开 花　在 水 里呀（呀 呀 儿 呀 呀　呀 儿 上 嗨）。
什　么　开 花　细 濛 濛呀（呀 呀 儿 呀 呀　呀 儿 上 嗨）？
辣　椒　开 花　细 濛 濛呀（呀 呀 儿 呀 呀　呀 儿 上 嗨）。

（三）山歌

山歌，是泛指劳动号子以外的各种不同类型的山歌歌曲。它是劳动人民上山砍柴、农田耕作、采茶割草、野外放牧等劳作或休息时，为抒发心声，消除疲劳及传递感情时所唱的歌曲。山歌的演唱形式有个人抒发胸怀的独唱，有对唱，有领唱与和腔的唱法等。采茶唱茶歌，砍柴唱樵歌，背起背篓唱打杵歌，连小孩也会唱放牛山歌。湖北山歌包括高腔山歌、平腔山歌、低腔山歌、采茶山歌、放牛山歌、骡运歌、赶仗歌、斫柴歌、打杵歌、挑担歌……

12. 声声唱的幸福歌

 歌曲赏析 ////

　　《声声唱的幸福歌》是一首流传于鄂西南来凤县的山歌，五声徵调式。歌曲的曲体是湖北山歌常见的单曲体四句中 ABCB 的曲体。这种句式是民歌中的基本曲体，特色是结构方整，词体以七言四句。第四句结尾在主音上，与其他三句的落音的音程关系是纯五度大二度。歌曲音域不宽但旋律舒展流畅。弹唱时要深刻体会歌曲内容，通过对声音和礼乐弦歌四弦琴音色的控制，以及对情感表现的理解，更好地表达当地人民对家乡、对生活的热爱之情。

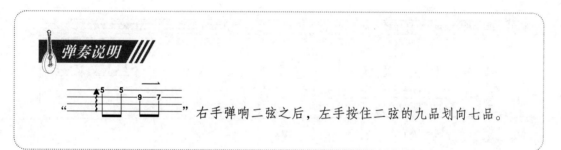

"　　" 右手弹响二弦之后，左手按住二弦的九品划向七品。

 和音谱

声声唱的幸福歌

鄂西南·来凤县
王　兰　暮记谱
方　　芸编配

稍慢

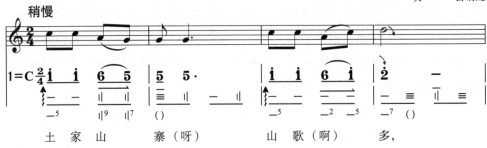

1=C

土　家　山　寨（呀）　　山　歌（啊）　多，

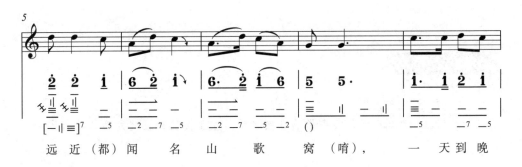

远近（都）闻　名　山　歌　窝（唷），　　一　天　到　晚

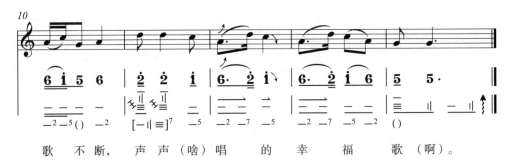

歌　不　断，声　声（啥）唱　的　幸　福　歌（啊）。

声声唱的幸福歌

鄂西南·来凤县
王 兰 暮记谱
方 芸编配

1=C 2/4

稍慢

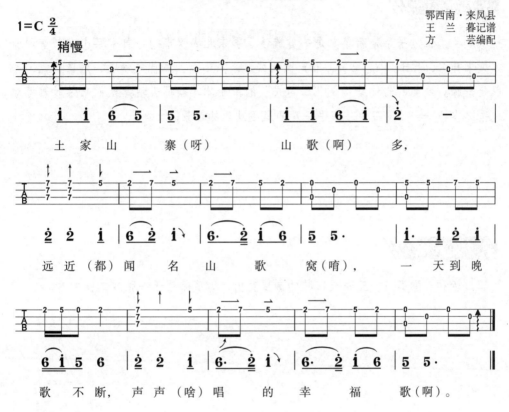

土 家 山 寨(呀) 山 歌(啊) 多,

远近(都)闻 名 山 歌 窝(唷), 一 天 到 晚

歌 不 断,声 声(啥)唱 的 幸 福 歌(啊)。

13. 正月采茶是新年

歌曲《正月采茶是新年》是一首流传于鄂东北武汉市的一首采茶山歌。音调地方风味甚浓，骨干音[6 1 2 3]，五声徵调式。采茶山歌曲调优美动听，感情细腻，一般是平腔。歌曲的句法结构是"二句式"的单曲体。歌词表现姑娘们采茶时熟练地把手比作秤——一手四两，四手一斤的风趣欢乐的场景。

三音和音弹奏时，三弦或四弦的音要突出，力度略强于一弦或二弦的音。

 和音谱

正月采茶是新年

鄂 东 北·武 汉 市
和 顺 生记谱
朱 聪、方 芸编配

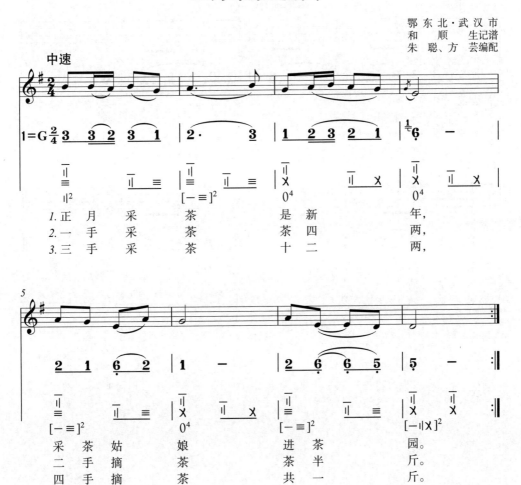

正月采茶是新年

鄂东北·武汉市
和　顺　生记谱
朱　聪、方　芸编配

1=G 2/4

中速

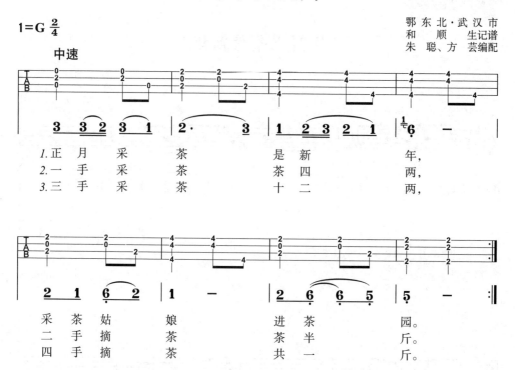

3 3 2 3 1 ｜ 2. 3 ｜ 1 2 3 2 1 ｜ 6 － ｜

1. 正　月　采　茶　　是　新　　　年，
2. 一　手　采　茶　　茶　四　　　两，
3. 三　手　采　茶　　十　二　　　两，

2 1 6 2 ｜ 1 － ｜ 2 6 6 5 ｜ 5 － ‖

采　茶　姑　娘　　进　茶　　园。
二　手　摘　茶　　茶　半　　斤。
四　手　摘　茶　　共　一　　斤。

14. 天长日久知人心

 歌曲赏析 ///

　　歌曲《天长日久知人心》是流传于鄂东北蕲春县的一首山歌。山歌的作者为了更好地抒发感情，使歌声传得更远，在歌曲前加上歌头。歌头的节拍为散板式，既舒缓，又悠长，富有浓厚的田野风味。

　　歌曲是单曲体四乐句曲式，采取"以腔从词"的编唱方法。这种声腔的民歌有"十唱九不同"的灵活性。

 弹奏说明 ///

　　第1～3小节的划弦速度适中。伴奏织体的变化要流畅。

和音谱

天长日久知人心

鄂东北·蕲春县
宋 寿 林记谱
朱 聪编配

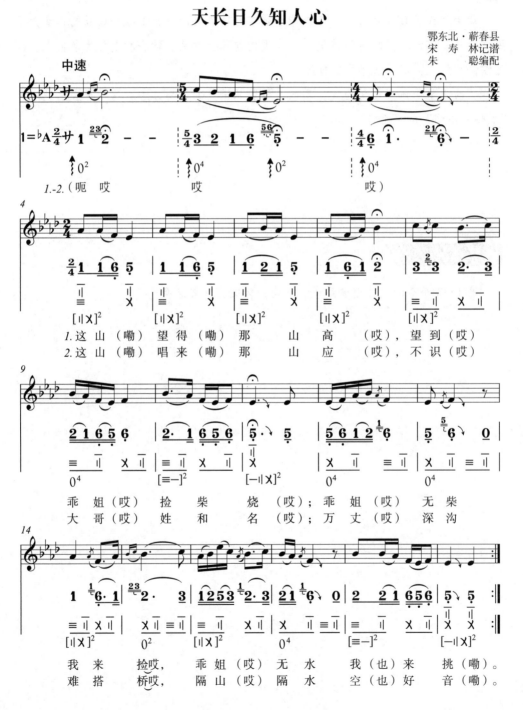

1.这山（嘞）望得（嘞）那 山 高 （哎），望到（哎）
2.这山（嘞）唱来（嘞）那 山 应 （哎），不识（哎）

乖 姐（哎）捡 柴 烧（哎）；乖 姐（哎） 无 柴
大 哥（哎）姓 和 名（哎）；万 丈（哎） 深 沟

我 来 捡哎，乖 姐（哎）无 水 我（也）来 挑（嘞）。
难 搭 桥哎，隔 山（哎）隔 水 空（也）好 音（嘞）。

天长日久知人心

鄂东北·蕲春县
宋　寿　林记谱
朱　　聪编配

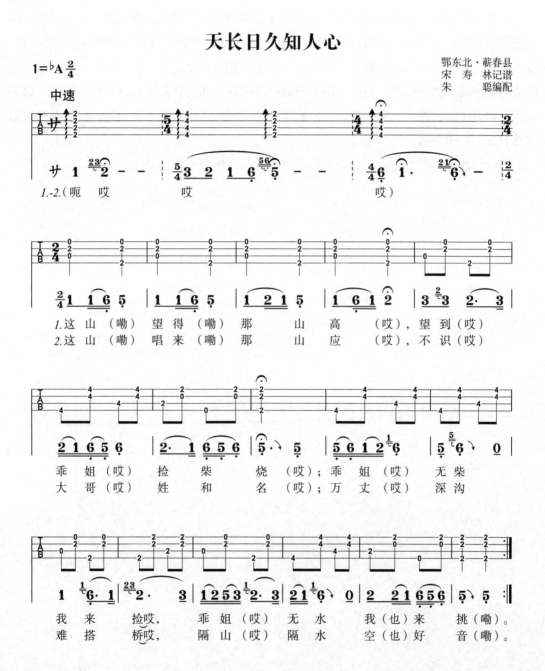

（四）灯歌

灯歌也称灯调，是指在逢年过节、社火灯会期间，灯宵舞队汇集各种"灯"沿村、沿街联歌载舞或杂耍表演歌唱的形式。在湖北，灯歌的表演形式，可分为四种类型：①玩灯，以各种花样的灯，如车灯、船灯、竹马灯、龙灯、滚灯等为道具，边"玩"（走场表演）边歌唱；②杂耍，如三棒鼓、高跷、玩狮子等；③歌舞，即舞队载歌载舞，舞有队形与舞蹈动作，如万民伞、花灯、扇子花、打连厢等；④对子戏，以二三人为角色，以简单的生活情节表演，如地花鼓、地故事等。

灯歌一般具有结构短小、曲调流畅、节奏鲜明、情绪活泼的特点。

15. 十二月里

歌曲赏析

　　《十二月里》是流传于鄂东南阳新县的一首民歌，演唱形式为独唱、对唱。演唱时，有锣鼓，有的还加唢呐或丝弦伴奏。曲调比较轻快活泼。歌曲为单曲体结构，徵调式。语言朴素、精炼，每段仅两句歌词。从歌词和旋律中可以感受到当地人民对生活的热爱和憧憬。在弹唱时，应该注意准确演唱衬词，歌词要结合当地方言行腔融入旋律的装饰音、滑音等，使歌曲更加清新甜美，富有特点。

弹奏说明

　　第9～12小节采用"⼳"提与"〰"扫相结合弹奏方法以模拟打击乐器。

 和音谱

十二月里

鄂东南·阳新县
费 杰 成记谱
李艳艳、蔡 芬编配

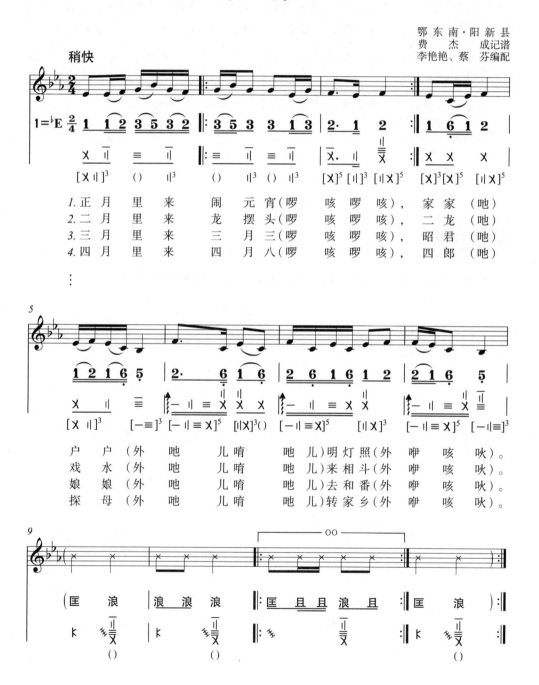

十二月里

鄂东南·阳新县
费 杰 成记谱
李艳艳、蔡 芬编配

1=♭E 2/4

稍快

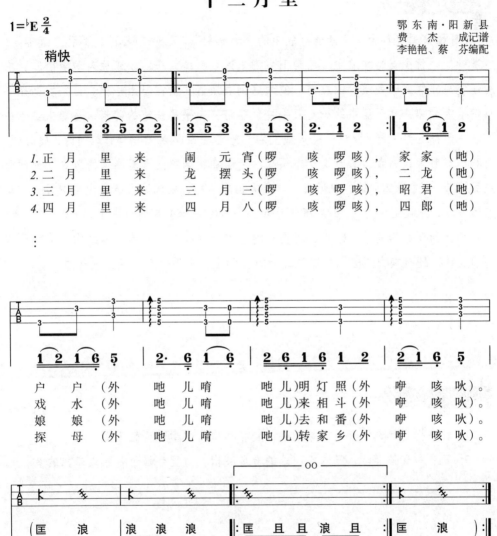

1. 正 月 里 来 闹 元 宵（啰 咳 啰 咳），家 家 （吔）
2. 二 月 里 来 龙 摆 头（啰 咳 啰 咳），二 龙 （吔）
3. 三 月 里 来 三 月 三（啰 咳 啰 咳），昭 君 （吔）
4. 四 月 里 来 四 月 八（啰 咳 啰 咳），四 郎 （吔）

户 户（外 吔 儿 唷 吔 儿）明 灯 照（外 咿 咳 吙）。
戏 水（外 吔 儿 唷 吔 儿）来 相 斗（外 咿 咳 吙）。
娘 娘（外 吔 儿 唷 吔 儿）去 和 番（外 咿 咳 吙）。
探 母（外 吔 儿 唷 吔 儿）转 家 乡（外 咿 咳 吙）。

（匡 浪 浪 浪 浪 匡 且 且 浪 且 匡 浪 ）

16. 哥妹好唱祝英台

歌曲赏析

　　《哥妹好唱祝英台》是湖北灯歌中的"划旱船"，又叫"船灯"，简称"莲船"。表演时，一位少女站在船中，船帮下方围上浅色蓝绸或布，以遮住表演者的脚，有的还装一双假腿于表演者的腰前，使人感到表演者真坐在船上一样。另一位老艄公执篙前后划船，立于船中的少女双手拎住船沿，走平稳快速的碎步，看起来似水中行船，有的还有一老旦执扇于船后或左右"扇船"，做各种滑稽动作。唱时，艄公领、众和，有时观众亦和，有时少女亦领唱。莲船在我国民间有着悠久的历史，起源于渔民的劳动。《明皇杂录》中记载，唐代有山东旱船，宋代诗人范成大诗中写道"旱船遥似泛，水偶近如生"。如从唐代算起至今也有一千多年的历史了。

　　歌曲曲调结构简单，C宫羽调式，旋律中级进较多，为单曲体结构。演唱形式一领众和，还有夹白夹唱，所以风趣大方，加上打击乐伴奏，气氛更加热烈。

弹奏说明

1. 右手拇指弹奏低音时有律动感，食指和中指弹奏时要轻于拇指。
2. 三音和音弹奏时，三弦或四弦的音要突出，力度略强于一弦或二弦的音。

和音谱

哥妹好唱祝英台

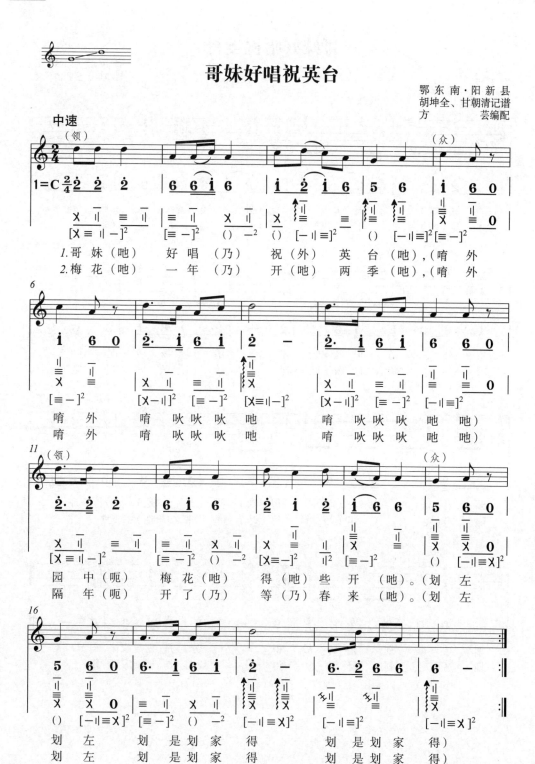

鄂东南·阳新县
胡坤全、甘朝清记谱
方　芸编配

哥妹好唱祝英台

鄂 东 南 · 阳 新 县
胡坤全、甘朝清记谱
方　　芸编配

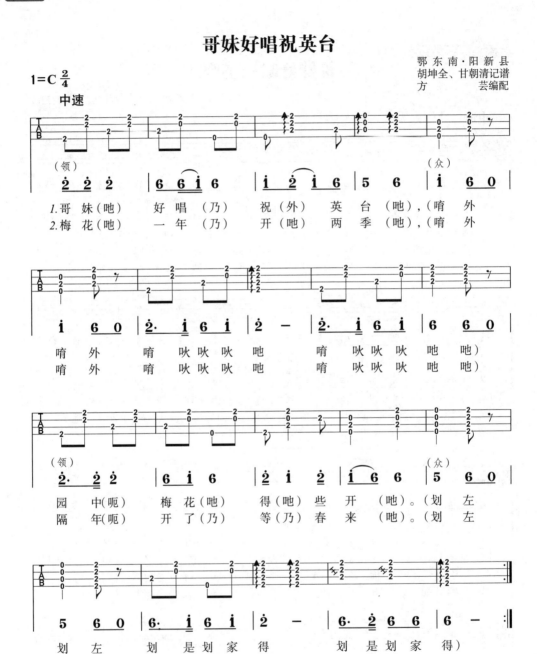

1=C 2/4

中速

（领）
1.哥 妹（吧）　好 唱（乃）　祝（外）英 台（吧），（唷 外
2.梅 花（吧）　一 年（乃）　开（吧）两 季（吧），（唷 外

唷 外　唷 吹吹吹 吧　唷 吹吹吹 吧 吧）
唷 外　唷 吹吹吹 吧　唷 吹吹吹 吧 吧）

（领）
园 中（呃）梅 花（吧）　得（吧）些 开（吧）。（划 左
隔 年（呃）开 了（乃）　等（乃）春 来（吧）。（划 左

划 左　划 是划家 得　　划 是划家 得）
划 左　划 是划家 得　　划 是划家 得）

17. 龙船调

我国许多歌唱家都将《龙船调》作为经典民歌曲目演唱。《龙船调》之所以有如此巨大的影响力，是因为这首民歌集中体现了鄂西南及武陵山地区传统民间歌曲的鲜明特色：以[5̱ 6̱ 1 2]四声音列作为传统五声音阶的基础，以[6̱ 1 2]和[5̱ 6̱ 1]作为骨干音创腔编曲。歌曲主词形成的语调式旋律形态与歌曲衬词形成的腔式旋律形态形成对比，歌曲主词与衬词使整首歌曲自然形成了两大对比性段落的结构形态。整首歌曲旋律流畅，节奏明快，生动地表现了人们的生活情趣，体现了鄂西南民间歌曲的典型音乐风格特色。

在弹唱这首歌时，需注意把握其行腔特点：这首灯歌具有山歌风格，尤其是第一、第二乐句节奏自由舒展，注意调整速度、节奏。这首歌的衬词部分音调密集，要注意保持弹性，突出轻松欢快的气氛，切忌气息上浮。用方言咬字上要注意歌词中的"正""是""稍"等字均为平舌音。念白部分要用方言，可以根据演唱者的音色和性格特点做或"羞涩"、或"泼辣"、或"直爽"等不同情绪的处理，同时可加入适当的身段表演来提高歌曲的艺术表现力。

本曲基本节奏型为"♪♪♪♪♪"。衬词的地方采用"♪♪ ♪"切分节奏。

"⌇"用手指抓弹四根弦后用四根手指并拢敲击面板。

和音谱

龙 船 调

鄂西南·利川市
周　叙　卿记谱
方　　芸编配

中速　优美、清新地

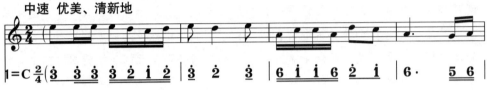

1=C 2/4 (3 3 3 3 2 1 2 | 3 2 3 | 6 1 1 6 2 1 | 6· 5 6 |

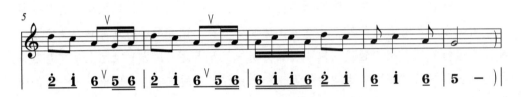

2 1 6 5 6 | 2 1 6 5 6 | 6 1 1 6 2 1 | 6 1 6 | 5 —)|

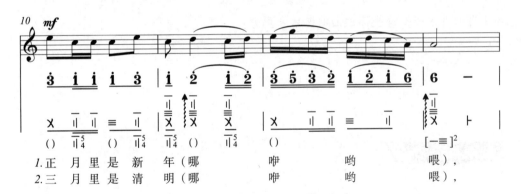

mf

3 1 1 1 3 | 1 2 1 2 | 3 5 3 2 1 2 1 6 | 6 — |

1. 正 月 里 是 新 年 (哪　　咿　　哟　　喂)，
2. 三 月 里 是 清 明 (哪　　咿　　哟　　喂)，

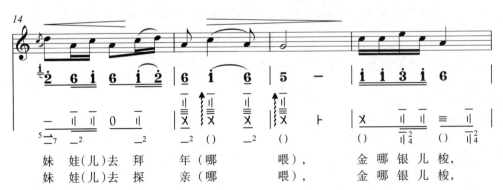

2 6 1 6 1 2 | 6 1 6 | 5 — | 1 1 3 1 6 |

妹 娃(儿)去 拜 年 (哪　　喂)，金 哪 银 儿 梭，
妹 娃(儿)去 探 亲 (哪　　喂)，金 哪 银 儿 梭，

76

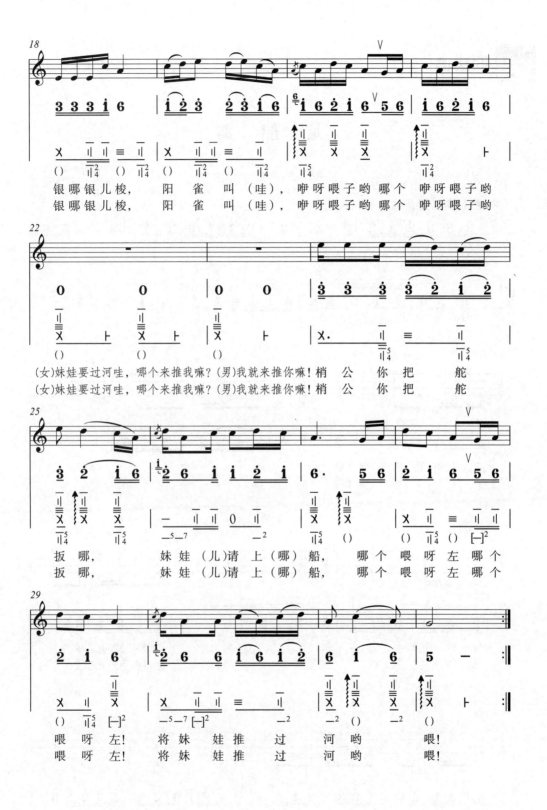

銀哪銀儿梭，　阳　雀　叫（哇），咿呀喂子哟　哪个　咿呀喂子哟
銀哪銀儿梭，　阳　雀　叫（哇），咿呀喂子哟　哪个　咿呀喂子哟

（女）妹娃要过河哇，哪个来推我嘛？（男）我就来推你嘛！梢　公　你　把　舵
（女）妹娃要过河哇，哪个来推我嘛？（男）我就来推你嘛！梢　公　你　把　舵

扳哪，　　妹娃（儿）请上（哪）船，　哪个喂呀左哪个
扳哪，　　妹娃（儿）请上（哪）船，　哪个喂呀左哪个

喂呀左！　将妹　娃　推　过　河哟　　　喂！
喂呀左！　将妹　娃　推　过　河哟　　　喂！

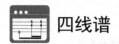

龙 船 调

鄂西南·利川市
周　叙　卿记谱
方　　芸编配

1=C 2/4

中速 优美、清新地

($\dot{3}$ 3 3 3 2 $\dot{1}$ $\dot{2}$ | 3 2 　 3 | 6 $\dot{1}$ $\dot{1}$ 6 $\dot{2}$ $\dot{1}$ | 6· 5 6 |

$\dot{2}$ $\dot{1}$ 6 5 6 | $\dot{2}$ $\dot{1}$ 6 5 6 | 6 $\dot{1}$ $\dot{1}$ 6 $\dot{2}$ $\dot{1}$ | 6 $\dot{1}$ 6 5 －)

mf

$\dot{3}$ $\dot{1}$ $\dot{1}$ $\dot{3}$ | $\dot{1}$ $\dot{2}$ $\dot{1}$ $\dot{2}$ | $\dot{3}$ $\dot{5}$ $\dot{3}$ $\dot{2}$ $\dot{1}$ $\dot{2}$ $\dot{1}$ 6 | 6 －

1.正 月 里 是 新 年（哪　　咿　　哟　　喂），

2.三 月 里 是 清 明（哪　　咿　　哟　　喂），

$\dot{2}$ 6 $\dot{1}$ 6 $\dot{1}$ $\dot{2}$ | 6 $\dot{1}$ 6 | 5 － | $\dot{1}$ $\dot{1}$ $\dot{3}$ $\dot{1}$ 6 |

妹 娃（儿）去 拜 年（哪　　　喂），　金 哪 银 儿 梭，

妹 娃（儿）去 探 亲（哪　　　喂），　金 哪 银 儿 梭，

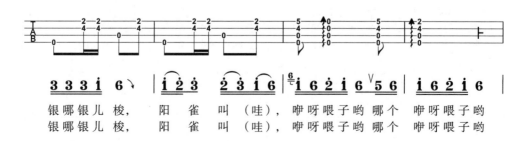

3 3 3 $\dot{1}$ 6 | $\dot{1}$ $\dot{2}$ 3 | $\dot{2}$ 3 $\dot{1}$ 6 | 6 $\dot{1}$ 6 $\dot{2}$ $\dot{1}$ 6 5 6 | $\dot{1}$ 6 $\dot{2}$ $\dot{1}$ 6 |

银 哪 银 儿 梭， 阳 雀 叫 （哇）， 咿 呀 喂 子 哟 哪 个 咿 呀 喂 子 哟

银 哪 银 儿 梭， 阳 雀 叫 （哇）， 咿 呀 喂 子 哟 哪 个 咿 呀 喂 子 哟

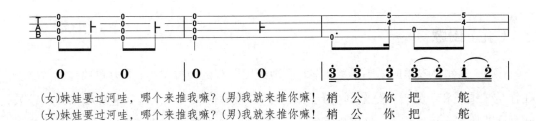

(女)妹娃要过河哇，哪个来推我嘛？(男)我就来推你嘛！ 梢 公 你 把 舵
(女)妹娃要过河哇，哪个来推我嘛？(男)我就来推你嘛！ 梢 公 你 把 舵

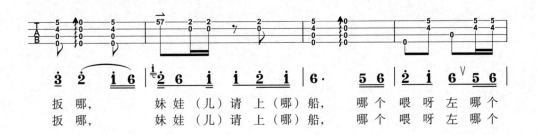

扳哪， 妹娃（儿）请上（哪）船， 哪个 喂呀 左 哪个
扳哪， 妹娃（儿）请上（哪）船， 哪个 喂呀 左 哪个

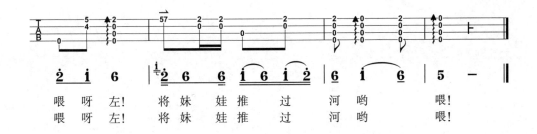

喂 呀 左！ 将 妹 娃 推 过 河 哟 喂！
喂 呀 左！ 将 妹 娃 推 过 河 哟 喂！

（五）田歌

田歌，是集体农事时所唱的歌。湖北各地的田歌有两种类型：一种是单曲体的散歌子，往往是一领众和；另一种是歌师傅专门演唱的，歌师傅领唱，众人接腔和唱，并以锣鼓、唢呐或其他打击乐器伴奏。许多腔调连在一起歌唱，专门唱给劳动者听，一唱就是一整天。湖北的田歌有薅草锣鼓、薅草歌、扯草歌、车水歌、栽秧歌、打麻歌、渔歌等。

18. 数蛤蟆

歌曲赏析

《数蛤蟆》是一首流传于鄂中南潜江市的四句体结构的徵调式民歌。此曲音调旋律与用方言演唱的歌词结合完美，朗朗上口。宽广的音域、跳跃性的旋律生动地描绘了青蛙跳水时的情景。弹唱时要注重音调随方言变化，唱出上滑音和下滑音的韵味。要通过对声音的控制能力，将每个乐句中的上下滑音和强弱对比表现出来。用当地方言演唱时，控制好咬字吐字，"蛤"念作"he"，"个"念作"guò"，"嘴"念作"zěi"，"腿"念作"těi"，"水"念平舌音。

弹奏说明

本曲采用了双挑、拍板与划弦的弹奏方式。

"⫽"双挑，由一弦至上二弦同时挑奏双弦。

"卜"拍板，拍击面板，增强弹唱的节奏性和律动感。

"↕"划弦，右手拇指从四弦划向一弦。

和音谱

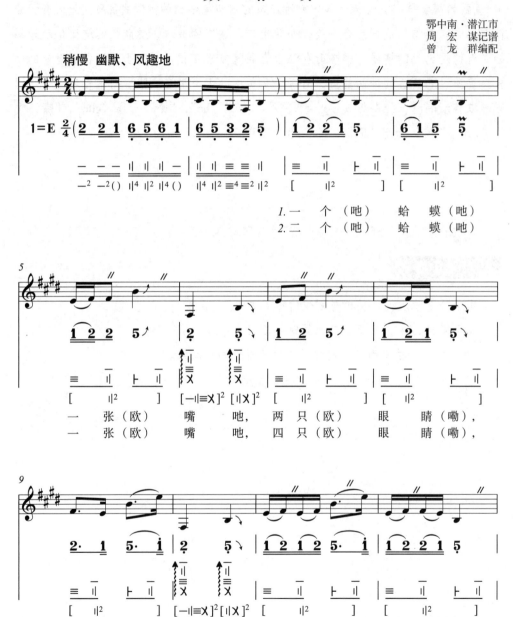

数 蛤 蟆

鄂中南·潜江市
周 宏 谋记谱
曾 龙 群编配

13

2· 1 2 5 2 1 | 2 5 | 1 2 5 5 | 1 6 1 5 |

[‖²] [— ‖ ✕]² [‖ ✕]² [‖²] [‖²]

跳 下 河 里 的 水 （吧）， 得 央 咚 （呃） 得 央 （来）（呃）
跳 下 河 里 的 水 （吧）， 得 央 咚 （呃） 得 央 （来）（呃）

17

2· 1 1· 5 | 2· 1 5 1 | 6 5 3 2 5 | 5 — |

[≡ — ‖]² [≡ — ‖]² [— ‖ ≡ ✕]² [‖ ✕]²

得 央 （地 吧 呃）得 央 （啊）咚 （呃）得 央 （耶）。
得 央 （地 吧 呃）得 央 （啊）咚 （呃）得 央 （耶）。

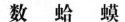

数 蛤 蟆

鄂中南·潜江市
周 宏 谋记谱
曾 龙 群编配

1=E 2/4

稍慢 幽默、风趣地

1.一 个 (吧) 蛤 蟆 (吧)
2.二 个 (吧) 蛤 蟆 (吧)

一 张 (欧) 嘴 吧, 两 只 (欧) 眼 睛 (嘞),
一 张 (欧) 嘴 吧, 四 只 (欧) 眼 睛 (嘞),

四 只 (欧) 腿 (吧), 花 花 (耶) 绿 绿 (吧)
八 只 (欧) 腿 (吧), 花 花 (耶) 绿 绿 (吧)

跳 下 河 里 的 水 (吧), 得 央 咚 (呃) 得 央 (来) (呃)
跳 下 河 里 的 水 (吧), 得 央 咚 (呃) 得 央 (来) (呃)

得 央 (地 吧 呃) 得 央 (啊) 咚 (呃) 得 央 (耶)。
得 央 (地 吧 呃) 得 央 (啊) 咚 (呃) 得 央 (耶)。

19. 心欢不知太阳落

歌曲赏析

　　歌曲《心欢不知太阳落》是一首流传于鄂东南嘉鱼县的车水歌。车水歌是一种农民在车水时不用锣鼓伴奏，由劳动者自己唱的歌。

　　车水歌《心欢不知太阳落》为单曲体的结构形式，分为上下两个乐句，它们是呼应句的关系。演唱方式亦多为歌手自由行腔的独唱或对唱。演唱内容不固定，多为即兴编词。歌曲为五声徵调式，速度稍快，曲调欢快活泼，富有生活的情趣。

弹奏说明

　　当出现需要横按四根弦的和音时，左手食指需要找到合适的角度，用最小的力气按紧四根琴弦，当出现酸痛感时，可适当休息后再继续练习。

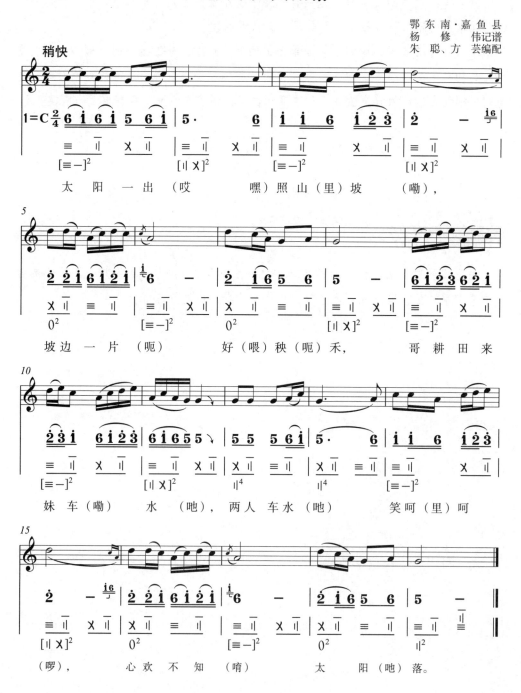

心欢不知太阳落

鄂东南·嘉鱼县
杨修伟记谱
朱聪、方芸编配

稍快

1=C 2/4

太阳一出（哎　　嘿）照山（里）坡（嘞），

坡边一片（呃）　　好（喂）秧（呃）禾，　　哥耕田来

妹车（嘞）　水（吧），两人车水（吧）　笑呵（里）呵

（啰），　　心欢不知（唷）　　太阳（吧）落。

86

心欢不知太阳落

鄂东南·嘉鱼县
杨 修 伟记谱
朱 聪、方 芸编配

1=C 2/4
中速

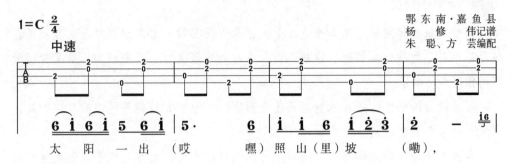

太阳一出（哎 嘿）照山（里）坡 （嘞），

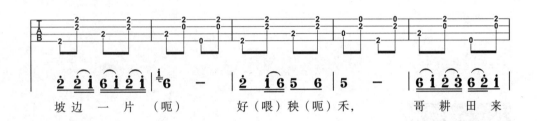

坡边一片（呃） 好（喂）秧（呃）禾， 哥耕田来

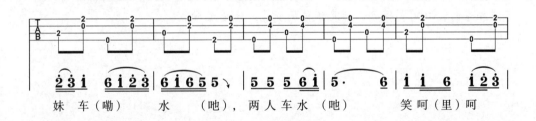

妹车（嘞） 水 （吧），两人车水 （吧） 笑呵（里）呵

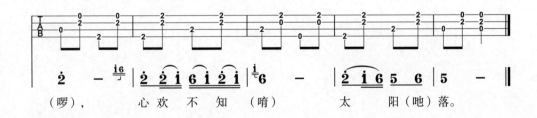

（啰）， 心欢不知（唷） 太阳（吧）落。

20. 敲起锣鼓唱起来

 歌曲赏析 ////

　　歌曲《敲起锣鼓唱起来》是流传于鄂东北大悟县的一首车水锣鼓歌，是农民在抗旱车水时，由歌师傅领唱、锣鼓伴奏，为起到减轻疲劳、调剂精神、提高劳动效率的作用而唱的歌。

　　车水锣鼓的唱腔，依车水情绪及速度而定，一般慢时旋律平稳流畅，快时旋律高亢。一般无固定词文，多为即兴演唱。

　　本曲为单曲体的结构形式，分为上下两个呼应乐句，主要表现了人们敲锣打鼓时欢快活泼的山野风趣，最后采用无音高的锣鼓经表现，惟妙惟肖且十分有特色。

弹奏说明 ////

　　琶音技巧是由右手拇指由上而下，依次拨动琴弦，不可太快或太慢，演奏三个音或和音时，一定要整齐，伴奏织体的变化一定要流畅。

敲起锣鼓唱起来

鄂东北·大悟县
张 开 礼记谱
朱 聪编配

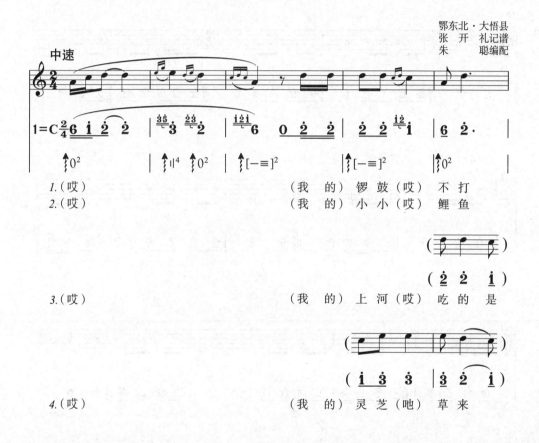

1.（哎）　　　　（我 的）锣鼓（哎）不打
2.（哎）　　　　（我 的）小小（哎）鲤鱼

3.（哎）　　　　（我 的）上河（哎）吃的 是

4.（哎）　　　　（我 的）灵芝（咜）草来

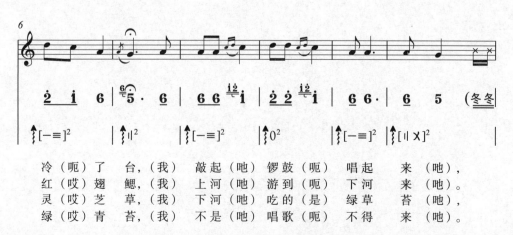

冷（呃）了 台，（我）敲起（吧）锣鼓（呃）唱起 来（咜），
红（哎）翅 鳃，（我）上河（咜）游到（呃）下河 来（咜）。
灵（哎）芝 草，（我）下河（咜）吃的（是）绿草 苔（咜），
绿（哎）青 苔，（我）不是（吧）唱歌（呃）不得 来（咜）。

89

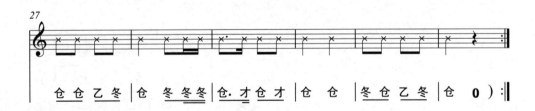

四线谱

敲起锣鼓唱起来

1=C　$\frac{2}{4}$　$\frac{3}{4}$

<div align="right">鄂东北·大悟县
张开礼记谱
朱　聪编配</div>

中速

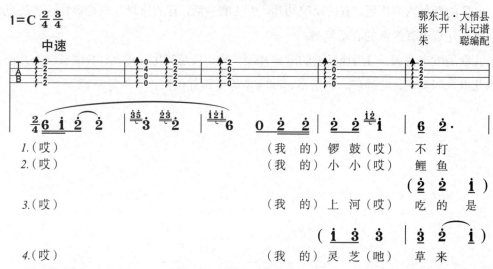

1.（哎）　　　　（我的）锣鼓（哎）　不打
2.（哎）　　　　（我的）小小（哎）　鲤鱼
3.（哎）　　　　（我的）上河（哎）　吃的是
4.（哎）　　　　（我的）灵芝（吔）　草来

1.冷（呃）了　台，（我）敲起（吔）锣鼓（呃）唱起　来（吔），
2.红（哎）翅　鳃，（我）上河（吔）游到（呃）下河　来（吔）。
3.灵（哎）芝　草，（我）下河（吔）吃的（是）绿草　苔（吔），
4.绿（哎）青　苔，（我）不是（吔）唱歌（呃）不得　来（吔）。

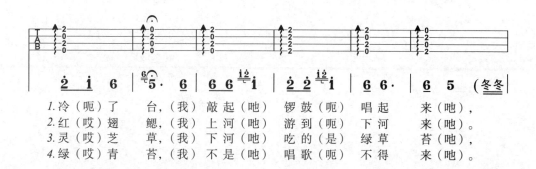

<div align="right">91</div>

（六）儿歌

儿歌，也叫作童谣，是流传于儿童之间的属于民间歌曲的一种体裁形式。本书的儿歌，按年龄来说，主要是低年级儿童所唱的歌。

儿歌的题材内容广泛，有的反映幼儿、少儿的生活，有的反映儿童对事物认识的过程，有的反映儿童天真烂漫的心理状态。

儿歌的歌声音调，与当地民歌的歌声音调一样，只是简化一点儿，音域窄一点儿而已，如摇儿声、叫卖声、吟诵声、猜拳声、呼唤声等音调都可归入"生活音调"。

21. 买糕糕

 歌曲赏析 ///

　　《买糕糕》是由武汉市经济技术开发区奥林小学音乐组的老师们共同编曲创作的一首极具武汉韵味的童谣，五声宫调式，四二拍。歌词中展现了武汉的各类美食，运用方言念白和弹唱结合的方式，体现儿童单纯美好的情感。

　　本首童谣先用武汉方言念诵，手敲击琴身面板配合，后面的演唱部分用分解和音弹奏。最后结束的念白部分可用手指轻敲琴身面板，营造热闹喜庆的氛围。

 弹奏说明 ///

第1～8小节左右手按节奏拍击琴的面板，口中念白歌词。

第13～14小节歌曲中"♈"表示由四弦扫弦至一弦。

买 糕 糕

民 间 收 集 词
张 青、代 婵 曲
张 青、肖 琳 编配

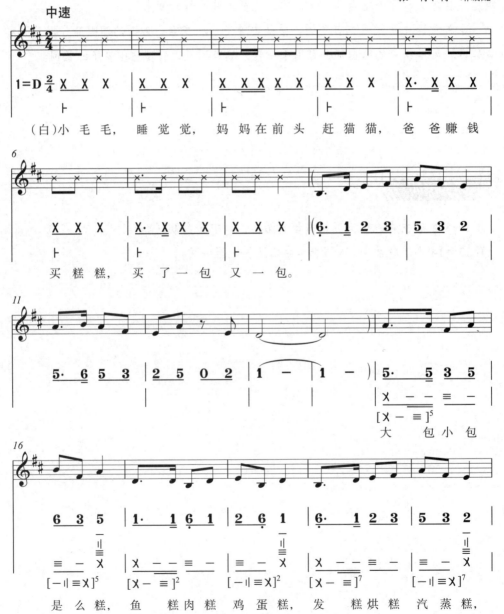

中速

1=D 2/4

(白)小毛毛，睡觉觉，妈妈在前头赶猫猫，爸爸赚钱

买糕糕，买了一包又一包。

大 包小包

是么糕，鱼糕肉糕鸡蛋糕，发糕烘糕汽蒸糕，

94

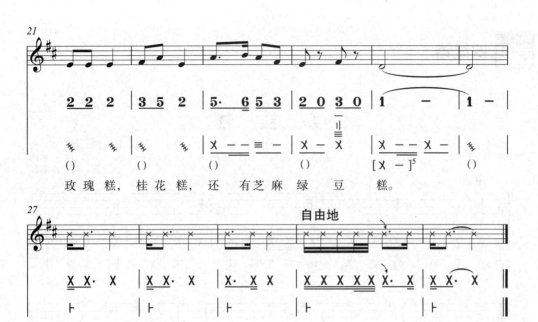

玫瑰糕，桂花糕，还 有芝麻绿 豆 糕。

(白)过年 了， 吃年 糕， 么 年糕? 德华楼里的大 年 糕撒!

四线谱

买 糕 糕

民 间 收 集 词
张 青、代 婵曲
张 青、肖 琳编配

1=D 2/4

中速

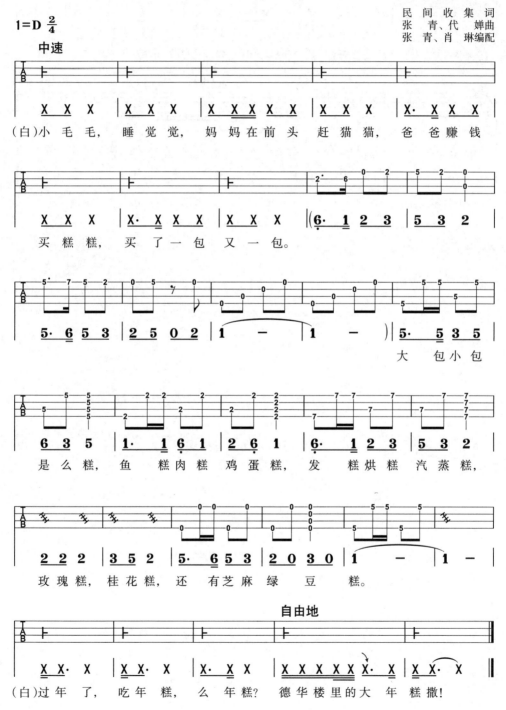

（白）小毛毛，睡觉觉，妈妈在前头赶猫猫，爸爸赚钱

买糕糕，买了一包又一包。

大 包小包

是 么糕，鱼 糕肉糕鸡蛋糕，发 糕烘糕汽蒸糕，

玫瑰糕，桂花糕，还 有芝麻绿豆 糕。

自由地

（白）过年了，吃年糕，么年糕？德华楼里的大 年 糕撒！

96

22. 一只锤

歌曲赏析 ////

　　《一只锤》是一首具有浓郁鄂东北地区风格的童谣,是孩子们在做手指游戏时所演唱的歌曲。歌曲为四二拍,单曲体八句子,是由四对上下句组合而成的。五声商调式,旋律欢快、流畅,表达了孩子们天真无邪的特点。歌曲的结尾部分带有说唱音乐风格的特点。弹唱时应注意风格性装饰音的准确演唱和休止符的正确处理。

弹奏说明 ////

　　每小节的第二拍,扫弦要干脆,音色要干净。

一　只　锤

鄂 东 北·大 冶 市
戴　行、刘厚长记谱
王　萌、王成凤编配

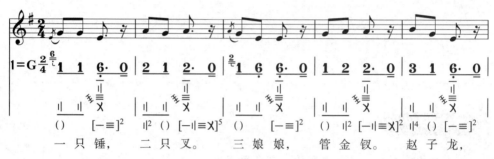

1=G 2/4

| 1 1 6·0 | 2 1 2·0 | 1 6 6·0 | 1 2 2·0 | 3 1 6·0 |

一只锤，　二只叉。　三娘娘，　管金钗。　赵子龙，

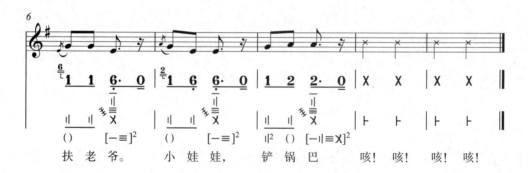

| 1 1 6·0 | 1 6 6·0 | 1 2 2·0 | X　X | X　X ‖

扶老爷。　小娃娃，　铲锅巴　咳！咳！　咳！咳！

一 只 锤

鄂东北·大冶市
戴 行、刘厚长记谱
王 萌、王成凤编配

1=G 2/4

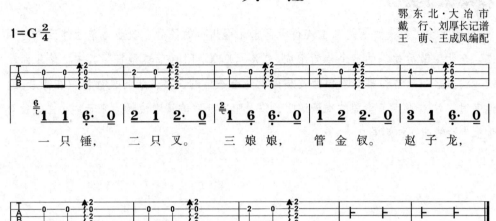

一只锤， 二只叉。 三娘娘， 管金钗。 赵子龙，

扶老爷。 小娃娃， 铲锅巴 咳！ 咳！ 咳！ 咳！

23. 萤火虫，夜夜红

歌曲赏析

　　《萤火虫，夜夜红》是一首流行于鄂东北鄂州市的民歌。歌曲为单曲体五声宫调式。全曲由节奏相似的三个乐句组成，"X. X X"附点节奏型贯穿其中，使乐曲欢快活泼。第一乐句和第三乐句曲调旋律是完全一样的，第二乐句旋律停留在徵音上。弹唱时，注意附点节奏型的准确演唱，以及咬字吐字的清晰流畅，来表达小主人翁对幸福生活的向往和热爱之情。

弹奏说明

　　本曲从头至尾用"⚡"小扫的方式弹奏，但注意力度不可过大。

　　"▩"表示三根弦是空弦。

 和音谱

萤火虫，夜夜红

鄂东北·鄂州市
周宜荣记谱
胡迪、刘恋编配

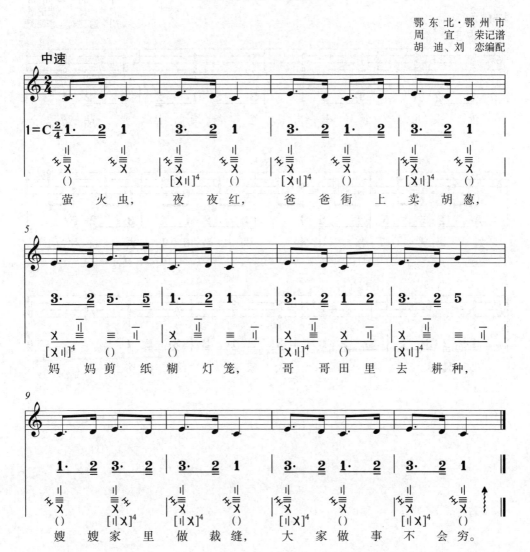

101

萤火虫，夜夜红

鄂东北·鄂州市
周　宜　荣记谱
胡　迪、刘　恋编配

1=C 2/4

中速

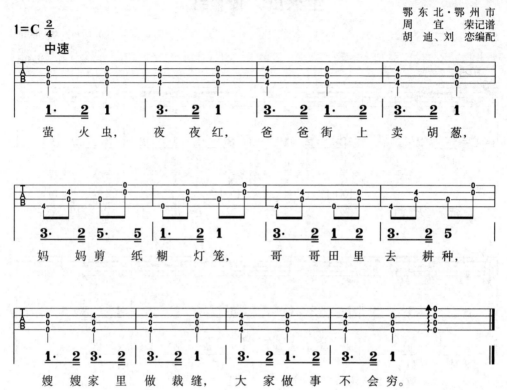

萤 火 虫， 夜 夜 红， 爸 爸 街 上 卖 胡 葱，

妈 妈 剪 纸 糊 灯 笼， 哥 哥 田 里 去 耕 种，

嫂 嫂 家 里 做 裁 缝， 大 家 做 事 不 会 穷。

24. 牧童歌

 歌曲赏析 ///

《牧童歌》是一首叙事体的鄂东南阳新县民歌。歌曲为单曲体上下句结构。上句向上扬，下句向下抑。徵调式。全曲将叙事性的语言和方言衬词综合运用。弹唱时，应注意叙述性部分，要吐字清晰，讲究字正；衬词部分要情绪饱满，讲究腔圆。

弹奏说明 ///

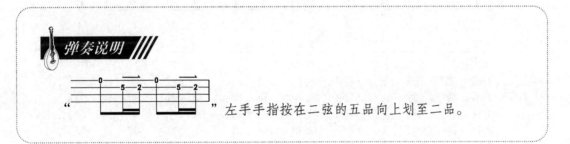 左手手指按在二弦的五品向上划至二品。

 和音谱

牧 童 歌

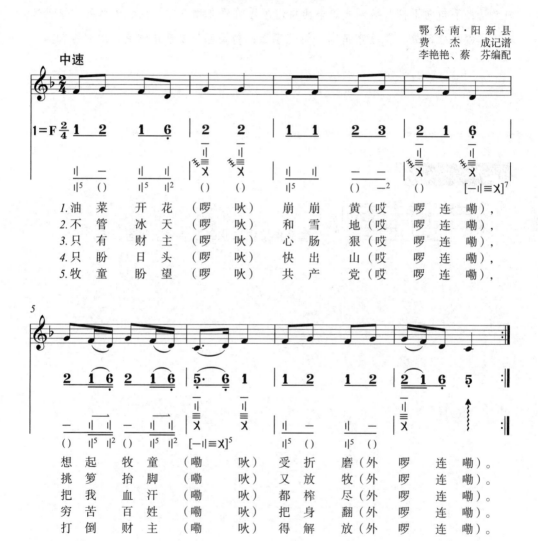

鄂 东 南·阳 新 县
费 杰 成记谱
李艳艳、蔡 芬编配

1.油 菜 开 花 (啰 吹) 崩 崩 黄 (哎 啰 连 嘞),
2.不 管 冰 天 (啰 吹) 和 雪 地 (哎 啰 连 嘞),
3.只 有 财 主 (啰 吹) 心 肠 狠 (哎 啰 连 嘞),
4.只 盼 日 头 (啰 吹) 快 出 山 (哎 啰 连 嘞),
5.牧 童 盼 望 (啰 吹) 共 产 党 (哎 啰 连 嘞),

想 起 牧 童 (嘞 吹) 受 折 磨 (外 啰 连 嘞)。
挑 箩 抬 脚 (嘞 吹) 又 放 牧 (外 啰 连 嘞)。
把 我 血 汗 (嘞 吹) 都 榨 尽 (外 啰 连 嘞)。
穷 苦 百 姓 (嘞 吹) 把 身 翻 (外 啰 连 嘞)。
打 倒 财 主 (嘞 吹) 得 解 放 (外 啰 连 嘞)。

牧童歌

鄂东南·阳新县
费 杰 成记谱
李艳艳、蔡 芬编配

1=F 2/4

中速

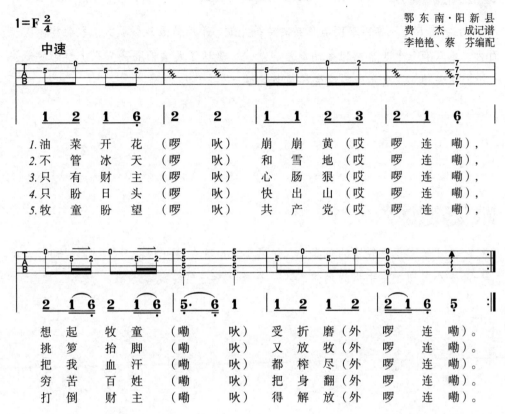

1. 油 菜 开 花（啰 吹） 崩 崩 黄（哎 啰 连 嘞），
2. 不 管 冰 天（啰 吹） 和 雪 地（哎 啰 连 嘞），
3. 只 有 财 主（啰 吹） 心 肠 狠（哎 啰 连 嘞），
4. 只 盼 日 头（啰 吹） 快 出 山（哎 啰 连 嘞），
5. 牧 童 盼 望（啰 吹） 共 产 党（哎 啰 连 嘞），

想 起 牧 童（嘞 吹） 受 折 磨（外 啰 连 嘞）。
挑 箩 抬 脚（嘞 吹） 又 放 牧（外 啰 连 嘞）。
把 我 血 汗（嘞 吹） 都 榨 尽（外 啰 连 嘞）。
穷 苦 百 姓（嘞 吹） 把 身 翻（外 啰 连 嘞）。
打 倒 财 主（嘞 吹） 得 解 放（外 啰 连 嘞）。

25. 上学堂

歌曲赏析 ////

《上学堂》是一首鄂东南嘉鱼县的传统儿歌，单曲体五声徵调式。歌曲旋律依腔而行，虽只有七个小节，但曲调简洁、欢快，表达了儿童们高高兴兴上学时的愉快心情。弹唱时，注意乐曲的速度和演唱情绪。

弹奏说明 ////

第1～4小节弹奏出轻快的节奏性，注意小节重音在第一拍，"卜"拍面板切勿太重。第6～7小节通过左手指的划弦"—"弹奏十六分音符旋律。

 和音谱

上 学 堂

鄂东南·嘉鱼县
龚兆琦记谱
方　芸编配

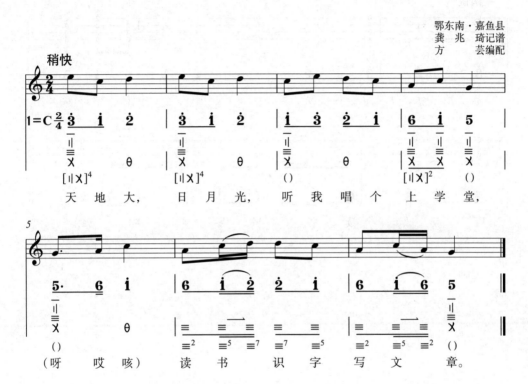

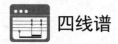四线谱

上　学　堂

1=C $\frac{2}{4}$

鄂东南·嘉鱼县
龚　兆　琦记谱
方　　　芸编配

稍快

天　地　大，　日　月　光，　听　我　唱　个　上　学　堂，

（呀　哎　咳）　读　书　识　字　写　文　章。

108